DA GRANDE FARO' IL FOTOGRAFO

Qualche consiglio per chi vuole fare di questa passione una professione, da chi ha più di trent'anni d'esperienza.

di Massimo Danza

INTRODUZIONE

Ho deciso di rivedere questo piccolo manuale, durante i giorni della quarantena in Italia per l'epidemia del Coronavirus.

Ma non mi sono dedicato a questo scritto perché chiuso in cattività; o meglio non è il motivo principale.

Questo periodo di inattività ha completamente annullato ogni mio impegno di lavoro, all'improvviso, da un giorno ad un'altro. E questo mi ha ricordato un altro periodo della mia vita quando accadde.

Quando il 17 febbraio del 1992 scoppiò lo scandalo di mani pulite, nel giro di pochissime ore, il lavoro del fotoreporter, per ragioni assolutamente sconosciute, cambiò radicalmente; Lavoravo, con soddisfazione, per una delle più importanti agenzie di gossip in Italia: La Croma. Fondata da Adriano Bartoloni.

Mi ricordo molto bene che, nel giro di pochi giorni, tutto il materiale che producevamo per i giornali, e che ci faceva vivere bene; non fu più comprato.

Di fatto, non a capo di qualche mese, ma nel giro di una, massimo due settimane, noi fotografi ci ritrovammo a reddito zero.

Adriano Bartoloni ci riunì attorno al tavolo, dove si organizzavano gli scoop, e ci fece un discorso molto semplice: "La situazione è cambiata" ci disse " Quello che producevamo ieri non si vende più. Nessuno di voi a fine mese avrà una lira. Abbiamo due strade: o chiudere; oppure prendere la macchina fotografica, ed andare a cercare fortuna in giro per Roma. Raschieremo il barile, è vero; ma almeno pagheremo l'affitto e faremo la spesa".

Uscimmo per Roma.

Il primo a vendere una fotografia fu uno di noi che, girando,

aveva visto una macchina bloccata con le ganasce in divieto di sosta. Siccome in Italia era ancora un sistema abbastanza nuovo, riuscì a sistemare una foto al mensile "Focus". Rivista completamente al di fuori del nostro mercato.

La seconda fu la mia, che beccai una nota attrice, non più giovanissima, che usciva da un negozio "Cicogna". Non era già più in età di avere figli; eppure i giornali fantasticarono su un suo possibile figlio per un po' di tempo. (In realtà, tempo dopo, la stessa mi confidò che era entrata a chiedere un'informazione; ma mi era grata perché di fatto le avevo un po' rilanciato la carriera).

Alla fine del mese, tutti noi avevamo raschiato il barile abbastanza per sopravvivere.

Questo mi fece capire che, fare il fotografo, è un mestiere meraviglioso; perché quando sei alla fame, puoi sempre prendere la macchina fotografica ed uscire per "sbarcare il lunario".

E' un episodio che racconto spesso quando insegno, perché voglio trasmettere quello che la fotografia è: un modo per raccontare la realtà sempre nuovo, e dove c'è sempre qualcuno disposto a parti per farlo.

CENNI SUL PASSATO DEL LAVORO
E DELLA PROFESSIONE

La generazione precedente alla mia, diciamo quella dei "fratelli maggiori", ossia nati con quattro o cinque anni d'anticipo rispetto a me, non aveva, semplicemente, alcun problema di inserimento nel mondo del lavoro.

Bastava loro decidere dove voler lavorare; c'era piena disponibilità di posti ovunque.

Erano gli ultimi anni d'oro del "posto fisso", pressoché sicuro ovunque, ma preferibilmente ricercato in banca e/o nello stato, per le garanzie offerte e per le condizioni "migliori" sia di lavoro che di stipendio.

Quindi entrare in banca e/o presso un ente, non era semplicissimo, in quanto ambito da tutti, ma comunque alla portata di molti.

Se "avevi voglia di lavorare" (si diceva all'epoca) le possibilità erano infinite.

Si mettevano in fila per i concorsi, contestualmente spedivano un po' di curriculum, andavano ai colloqui; poi sceglievano, semplicemente, dove lavorare.

Per tutto questo, non erano necessarie particolari competenze e/o capacità, bastava una preparazione generica ,di buona qualità, per poi essere addestrato dall'azienda che li aveva assunti.

Anche il percorso universitario era abbastanza agevole ed era preferibile un alto punteggio, magari mettendoci un po' più tempo, tanto, sempre si diceva, "nessuno ti corre dietro".

Le facoltà più ambite erano le più "semplici": Scienze politiche, lettere, psicologia, anche legge era considerata facile; quello che contava allora era il "pezzo di carta".

Quando, pochi anni dopo mi sono affacciato io al mondo del lavoro, la situazione già non era più così.

Le facoltà "semplici" sovraccariche non agevolavano più il lavoro, anzi.

La laurea facile divenne di valutazione negativa: i datori di lavoro cominciarono a considerare "lavativi", e quindi da evitare; proprio chi aveva seguito i percorsi di laurea così "a buon mercato".

Improvvisamente divenne importante, oltre all'alto punteggio, anche il tempo impiegato a completare il percorso di studi.

La facoltà di legge inasprì le valutazioni e cominciò ad essere un percorso "difficile".

L'assunzione facile alle poste, come nella pubblica amministrazione, oppure in banca diventò un miraggio "quasi" irrealizzabile.

Rimasero efficaci, per trovare lavoro, le così chiamate "lauree d'oro": ingegneria, matematica, magari con indirizzo informatico (La laurea in informatica ancora non esisteva), fisica e la nuova statistica.

Chi sceglieva questi percorsi ancora stava tranquillo: il posto per loro, anche con un minimo di fuori corso, c'era.

Addirittura, durante i miei obblighi di leva, conobbi un commilitone, appena laureato in Ingegneria, che era stato "pre-assunto", a stipendio pieno, da una famosa azienda di informatica in attesa della fine del servizio militare, per assorbirlo a tempo indeterminato. Questo avveniva, per i laureati nelle discipline scientifiche, con una frequenza tale da essere vista come una cosa abbastanza naturale. Cioè si sapeva che, chi conseguiva il titolo in questi rami universitari, veniva litigato dalla varie major a suon di stipendi e benefit, fino alle pre-assunzioni per assicurarseli appena liberi da militare e quant'altro.

In quei anni si vide chiaramente uno stringimento del mercato, ma con sufficiente spazio ancora per tante posizioni lavorative.

Infatti anche nelle professioni c'era spazio per tutti ed ovunque.

Bastava la voglia di lavorare. Veramente.

Arrivando a quello che ci interessa, la fotografia, era sufficiente mettersi con buona volontà al telefono, prendere gli appuntam-

enti (che venivano fissati senza alcun problema) e gestire le commesse di lavoro che ne derivavano.

Il normale approccio con l'art director di turno era questo: " Ho il nostro fotografo che non riesce a smaltire tutto il lavoro. Normalmente lui ci fa moda" (oppure diceva "still-life" oppure "ritratti") "ti va di occuparti di....". Per cui proponeva uno dei settori rimasti liberi; si LAVORAVA, senza discussione sui prezzi, e senza richieste di sconti e "regali".

Dirò, in confidenza che eravamo anche schizzinosi nel telefonare, oppure nello scegliere quello che ci veniva proposto.

Quest'epoca aurea, ovviamente, oggi non esiste più. Del resto è accaduto in tutti i settori produttivi ed artistici.

Oggi riuscire a trasformare, legittimamente, la passione per la fotografia in una professione, è sempre più difficile e complesso; malgrado il mercato richieda comunque professionisti dell'immagine. Anche malgrado, ci sia, sempre, l'esigenza della committenza di pagare per avere un prodotto professionale.

Bisogna, in realtà trovare il metodo, o se vogliamo la strategia, per riuscire ad essere notati e scelti da quella parte del mercato che ha bisogno di un fotografo professionista; ed è disposto a pagarlo abbastanza da fargli avere una vita dignitosa.

LA COMPETENZA

La competenza, sicuramente fondamentale nell'approccio a qualunque mestiere o professione; in fotografia risulta essere rarissima.

Questo potrebbe essere un grosso vantaggio, facilitando chi è bravo; invece spesso risulta essere un'ostacolo per tutta una serie di perverse ragioni.

Infatti, se in generale, riuscire a dimostrare le proprie competenze risulta difficile, nella nostra professione può diventare particolarmente arduo: sopratutto per mancanza di conoscenze valutative di chi deve decidere. Troppo spesso si vedono "professionisti" dell'immagine avere successo SOLO ed ESCLUSIVAMENTE per un effetto grafico; oppure l'uso insolito di un'ottica. Meteore che sfilano rapidamente nel firmamento, ma sono talmente tante che condizionano le scelte della committenza: che passa da una meteora all'altra, senza mai affidarsi ad un professionista dalle basi solide.

Questi autentici "cialtroni" sono una categoria di concorrenti particolarmente aguerriti, molto bravi a manipolare l'opinione dei referenti. Sono in numero soverchio nel mondo professionale, e ci si fa i conti per tutta la carriera. E ci sono pochissime armi, lo dico subito, per difendersi.

Le caratteristiche principali con cui identifico questi buffoni, è che sono bravissimi a lodarsi da soli; e sono sempre accompagnati da un boria, arrogante e presuntuosa, pari solo alla loro ignoranza. Quindi trovo assolutamente controproducente scendere sul loro stesso campo; e dirsi bravo da solo.

Chiaramente se non ci fossero, in senso assoluto, speranze per i più virtuosi, non staremmo a scrivere queste pagine.

Lascio la questione parzialmente aperta, perché è proprio intento di questo manuale far trovare la strada per farsi dire bravo dagli altri. Consigliando, quando avviene, con una punta

di raffinata strategia, di negare la propria abilità; e attribuire, invece, la qualità delle fotografie alla bravura e/o alla bellezza del soggetto fotografato. Un modo per fare sempre bella figura (anche se tutti sanno che è falsa modestia); e, sempre magari, con frasi del tipo: "Con la tua bravura anche mio nipote di sette anni farebbe capolavori!" Oppure: "Io ho soltanto fotografato, il lavoro lo fanno loro...". Piuttosto che "Con un soggetto così sarebbe stato impossibile fare brutte fotografie!". E così via, chi ha più fantasia più ne metta.

Chiuso questo piccolo inciso; uno dei canali, diventati un must negli ultimi anni, per dimostrare e diffondere le proprie competenze e capacità è, appunto, internet, con il suo YouTube e i suoi social network. Il quale ha sicuramente affermato una possibilità di arricchimento culturale e scientifico per tutti. In fotografia, invece, ha sviluppato qualcosa di assolutamente paradossale: una bolgia assoluta, dove ognuno si sente in diritto di salire in cattedra affermando le più variegate sciocchezze ed imbecillità. Trovando, oltretutto, credito e seguito di adepti. Per cui trovare approfondimenti "seri" e competenti non è facilissimo, anzi.

Tutta questo girone infernale, dove chi la spara più grossa ed urla di più vince; lascia sgomenta la committenza: rafforzando l'idea che fotografare sia diventato facile (e tra l'altro senza tutti i torti); e, sopratutto, che un fotografo valga l'altro. L'idea che, facendo l'ennesimo video su effetti speciali e/o di tecnica fotografica, si possa emergere; e farsi "pescare" da una clientela esigente e danarosa, ha come unico effetto l'opposto: aggiunge solo confusione e superficialità.

L'ennesimo video su come realizzare l'effetto "acqua di seta"; e/o pelle di porcellana; o di fare la foto "vintage"; piuttosto che "grunge"; può interessare qualcuno?

No! Può, tutt'al più, essere guardato, un po' distrattamente, da altri fotografi, i quali non daranno mai lavoro all'autore del tutorial. Anzi, si rischia di trovarsi "concorrenti" in casa, come si suol dire; che sapranno vendere meglio le competenze così loro fornite.

E' inutile e quindi controproducente, sviluppare una comu-

nicazione "social" che palesi le proprie competenze tecniche.

Bisogna fare molta attenzione, a non commettere un errore quanto banale quanto diffuso: estremizzare quanto detto finora; e ritenere che la preparazione tecnica ed artistica sia quanto meno inutili. Dire che non serva ad aggiudicarsi lavori e bandi di gara; non significa assolutamente dire che sia obsoleta in senso assoluto. Il proprio bagaglio di competenza deve servire a svolgere il lavoro a regola d'arte. Avendo ben chiaro che alla committenza interessa, e deve solo interessare, il risultato.

Nessuno cerca mai fornitori in base alle conoscenze; ma solo in base alle capacità.

Mi soffermo su questi aspetti, non tanto per esigenze di esternazione lapalissiana; quanto perché mi sono reso conto che è un errore nel quale cadono in tantissimi. Almeno quasi tutti quelli che possono vantare una preparazione in un'istituto di formazione professionale blasonato. I quali, anche con le proprie ragioni, cadono nella tentazione, quasi per farsi forza, nei primi tempi, di portare il prestigio del proprio diploma come garanzia di qualità al possibile cliente.

Quindi cosa bisogna fare per distinguersi? Per far capire di essere il fotografo giusto da chiamare?

Proprio l'inflazione d'informazione tecnica; che, invero, troppo spesso si riduce alla spiegazione dei "libretti d'istruzione" delle varie fotocamere; costringe a focalizzare l'attenzione, di necessità, su altri parametri.

Qui bisogna far molta attenzione: perché questo cambio di valutazione nella ricerca del fotografo ha messo in crisi, e sovente fatto fallire, quasi tutti i nomi di prestigio della mia generazione. I quali non hanno capito cosa dovessero fare, in cosa farsi apprezzare, per restare a galla sul mercato. Professionisti, abituati ad essere considerati "guru" della fotografia, improvvisamente si sono ritrovati, parlo di mesi e non di anni, a perdere tutta la loro clientela; senza capirne il perché.

Nel tempo attuale, la vera competenza da dimostrare è sul soggetto fotografato.

Per quanto possa sembrare paradossale, funziona.

Più che una competenza tecnica, che DEVE esserci, si deve dimostrare la conoscenza approfondita del settore merceologico di riferimento.

Lo stilista cerca chi è in grado di capire la differenza tra un tessuto ed un altro; il senso di un bottone cucito su un abito da sposa. Il cuoco chi sa dar valore a quel particolare ingrediente, capace di apprezzare la composizione di un piatto, etc. etc.

Questo aspetto è stata la maggiore rivoluzione occorsa rispetto ai miei tempi.

Per far capire meglio, basta pensare che fino ai primi del millennio, quello che contava di più, per un fotografo, era la propria tecnica per realizzare quello che il cliente aveva in mente. Si selezionavano i professionisti in base a ciò che il loro Portfolio dimostrava; non in base, a cosa contenesse. Sapersi destreggiare tra pellicole, esposizioni ed inquadrature, era "roba da guru", più che sufficiente per lavorare. Nessun stilista, per esempio, avrebbe chiesto ad un fotografo di capirne di moda. Oggi è esattamente l'opposto.

A mio avviso è stato proprio questo cambio di prospettiva la vera rivoluzione digitale. Non è stato tanto importante il passaggio tecnico in se; ma quello che ha comportato in termini di trasformazione professionale; che tra l'altro era impossibile da prevedere.

Oggi abbiamo schiere di fotografi che ammettono candidamente di non capirci nulla di tecnica, ma di aver lavorato anni presso atelier di moda; piuttosto che assistenti di grandi cuochi; magari addetti alle pulizie di alberghi a 5 stelle; e che questo gli aperto la strada della fotografia internazionale e dei grandi gruppi editoriali.

Senza far nomi che è sempre antipatico, ci sono alcuni che hanno tranquillamente ammesso di lavorare con i programmi automatici e di essere incapaci a regolare un'esposizione in manuale. Cosa che fino a pochi anni fa era considerata un'autentica bestemmia!

Le ragioni di tutto ciò sono tantissime, e non penso siamo in grado di comprenderle appieno mentre viviamo tutto ciò. Si-

curamente gli algoritmi riescono ad ottenere risultati tali da spostare la competenza del fotografo su un altro piano. Non mi dilungo oltre, anche se sarebbe necessario farlo, altrimenti andrei fuori tema.

Punto fermo è l'esigenza della committenza che cerca qualcuno che riesca a dare valore a ciò deve essere fotografato.

Una volta stabilito, senza che sia completamente sbagliato, che tutti possono fare una "bella" fotografia, rimane chiaro cosa si cerca dal professionista: che conosca talmente bene il prodotto da renderlo al meglio nell'immagine. Che sappia sintetizzare ed evidenziare la funzione che esso svolge.

Questo che dico, va ben oltre l'ovvio: è diventata una questione tra chi riceve commesse e chi resta a casa e alla fine si cerca un'altro impiego.

Ma, riflettendo, è così in ogni professione.

Dal medico, ad esempio, non ci si aspetta che sappia usare da Dio la macchina per fare le lastre, ma che capisca il disturbo di cui si soffre, e sappia, sopratutto, curarlo.

Ribadendo comunque, non mi stancherò mai di dirlo, che rimane un elemento imprescindibile, per potersi chiamare fotografo, prima con la propria coscienza poi con gli altri, il saper misurare, compensare, equilibrare un'esposizione. Capire come e dove fotografare qualcosa, in base, sia alle possibilità tecniche dei mezzi a propria disposizione, sia alle esigenze del committente, è l' A.B.C. della nostra professione.

Chiaramente, sembra superfluo dirlo ma potrebbe non esserlo, oltre alla conoscenza "tecnologica" della macchina fotografica, veramente essenziale è la competenza" artistica" e "tecnica" della fotografia.

Mi riferisco agli schemi di luce; ai rapporti d'esposizione tra luci, ombre ed eventuali luci di taglio; alla latitudine di posa (oggi gamma dinamico) del sensore e/o pellicola; alle regole fondamentali della composizione, etc. etc. Tutte cose che un algoritmo può aiutare a risolvere solo a patto che le si conosca a menadito. E' importante sottolineare che questi sono tutti elementi che fanno la differenza vera tra un professionista ed un altro. Solo svolgendole

nel proprio cervello "manualmente", restituiscono un' immagine fuori dal comune.

La Competenza tecnico-artistica deve diventare istintiva.

Michelangelo soleva dire che l'arte comincia dopo che la tecnica è diventata istinto, consentendo di concentrarsi sull'opera d'arte che si sta creando.

Quindi solo dopo essersi impadroniti talmente tanto della tecnica da sapere "istintivamente" come illuminare un soggetto; come inquadrarlo; piuttosto che comporlo sul set; si riesce a fotografare esprimendo qualcosa: inizia quella produzione fotografica che si imprime sul mercato, lascia il segno.

Al di là del mezzo che si usa per fotografare, anche fosse un cellulare.

CELLULARI

Inserisco una breve digressione sugli smartphone.

Potrebbero sembrare i nostri peggior nemici. Ci sono miliardi di forum e/o tutorial che li demonizzano.

Ogni volta che tra professionisti si parla della crisi del nostro settore, esce sempre qualcuno che dice: "I cellulari sono stati la nostra rovina".

Sicuramente hanno algoritmi sconcertanti, che ogni giorno rende la preparazione tecnica sempre più obsoleta.

Hanno diffuso l'illusione che tutti possano fare il fotografo, contribuendo a distruggere il nostro lavoro.

Sono solo alcuni fatti sicuramente innegabili.

Ma la cucina a gas ha distrutto i ristoranti? Il fatto che in ogni casa ci sia una cucina e che almeno una persona in ogni famiglia sappia cucinare benissimo, ha messo in crisi gli chef di tutto il mondo?

Ha cambiato la funzione della ristorazione, sicuramente, ma non l'ha eliminata.

Anzi.

Questo vale anche per noi fotografi.

Non bisogna farsi mettere in crisi da un smartphone.

A patto che si considerino alcune cose:

I sensori dei cellulari hanno tecnologia che si rinnova molto più frequentemente delle le macchine fotografiche. Anzi paradossalmente, più è importante la macchina, più i sensori hanno progetti dalla vita lunga.

Per cui, se il sensore di un cellulare viene migliorato e cambiato 1 volta l'anno, una reflex entry-level ogni 2 o 3, un ammiraglia ogni 4 o 5 anni.

Di fatto avviene qualcosa di "demoniaco": nel periodo di intervallo di vita progettuale di un'ammiraglia, vengono rinnovate almeno 2 entry-level e almeno 5 cellulari.

Tradotto in pratica: il cellulare ha 5 possibilità in più di migliorarsi rispetto ad una fotocamera serie 1.

Dobbiamo aggiungere, per dovere di cronaca, che le novità tecnologiche vengono inizialmente implementate, ovviamente, nei modelli amatoriali; per poi, se hanno successo, essere realizzate nei modelli professionali.

Quindi ci si compra, magari a rate, una bella ammiraglia, convinti di essere imbattibili; ed invece, nel giro di 2 o 3 anni, si vedranno i vari cellulari acquisire una capacità di fare fotografie sempre più simili all' output di una serie uno.

Anche questo, e non di poco, ha convinto il profano (leggi committente) che la propria foto, fatta con l'ultimo cellulare, sia "più bella" di una fotografia professionale, e che quindi la fotografia sia easy, economica e alla portata di tutti.

La lotta, oramai, è sempre quella di dimostrare, con i fatti, e non con le parole, che un lavoro professionale sia meglio dell'algoritmo dell'ultimo modello di cllulare.

E comunque, purtroppo, non si scongiura più il rischio di essere obsoleto rispetto a chi utilizza mezzi di ripresa più smart.

Ovviamente, ottiche, inquadrature, e studio della luce fanno la differenza, per fortuna. Ma non mettono al riparo.

Inoltre, un tempo una macchina fotografica e/o un'ottica la si comprava per una durata di decine d'anni. A meno che non ci fosse un danno irreparabile, un corpo macchina durava "per sempre", così per le ottiche. La differenza era data dal continuo up-grade delle pellicole.

Oggi questo non è più possibile. Ed anche se l'accento è sulle proprie capacità; si è comunque costretti a frequenti aggiornamenti tecnologici, per non restare indietro rispetto all' innovazione in continua e frenetica evoluzione.

In tutto questo, l'odiato cellulare, demonizzato da tanti, entra in campo con sempre maggiore autorevolezza.

Nella moda, ad esempio, molti brand ne fanno ricorso sempre più spesso, proprio perché confortati da una qualità sempre maggiore, possono giocarsi la carta "dell'effetto amatoriale e genuino", con sempre maggiore efficacia.

Io stesso, se un cliente mi chiede foto d'attualità da distribuire ai giornali, faccio sempre più ricorso al cellulare sopratutto per l'immediatezza della trasmissione alle redazioni.

Fine digressione.

STUDIO E CONOSCENZA

Tornando al tema principale, risulta chiaro come una preparazione tecnica ed artistica della fotografia, pur restando "invisibile", o forse meglio dire "trasparente" nel senso che ci deve essere ma che non deve essere vantata, è fondamentale.

E qui bisogna chiarire un equivoco che noto dilagante sopra ogni immaginazione: Non basta un mese, non bastano 6 mesi, ma neanche un anno, per preparasi e diventare fotografo a tutti gli effetti.

Una buona preparazione richiede almeno 3 anni, sarebbe meglio 5; ma comunque un buon triennio a studiare ed approfondire sono il minimo indispensabile.

Non ce la si può cavare spendendo i 300 euro ma neanche i mille.

Una buona scuola non può chiedere meno di 3/4 mila euro l'anno, arrivando anche sotto i 10.000 sempre annuali.

E se comunque bisogna stare attenti a non farsi prendere in giro, valutando bene la serietà dell'istituto scolastico ed il suo corpo docente; è importante dedicare il capitale sopracitato allo studio. Credere di poter bypassare tutto questo è una pura illusione: qualunque improvvisazione si paga pesantemente nel breve e medio periodo.

Per quanti algoritmi vengano inventati, "fotografare" non è facile, saper restituire una fotografia per come la s' immagina o per come la vuole chi commissiona il lavoro, è molto complesso e difficile. Lo studio lungo e serio, coadiuvato da un corpo insegnanti qualificato e preparato; è indispensabile.

Questi corsi, a tutti gli effetti parauniversitari, dedicano almeno due anni alla preparazione tecnica (e sono pochi), per poi specializzare gli studenti verso settori specifici della fotografia quali: moda, still-life, giornalismo, fotografia di scena.

Il vero valore aggiunto di queste università della fotografia, a

mio avviso, è che, dal primo giorno di scuola all'ultimo, ci si impegna per una preparazione artistica e di stile, che costruisce la vera ossatura stilistica del futuro professionista.

Può anche essere visto come un periodo di incubazione utile a comprendere verso quale settore della fotografia si è portati. Infatti sin dalle primissime lezioni si è chiamati a fotografare amici, barattoli dei pomodori, commedie teatrali, eventi d'attualità: tutto per esercitarsi, imparare.

Sin dai primi giorni d'apprendimento si ha, a mio avviso, un'opportunità incredibile: cominciare a costruire le basi del futuro lavoro; molto di più di quanto non avvenga con un percorso di studi più classico.

Invero, normalmente, ci si ritrova coinvolti, più del dovuto, in qualcosa: qualcuno si perde completamente per fare i servizi di moda entrando in contatto con stilisti e modelle; altri a inseguire manifestazioni; altri ancora a contattare cuochi; direttori di teatro.

Insomma, spesso in questo studio d'apprendimento, anche se non sempre, "qualcosa" galvanizza ed entusiasma.

Sembra quasi lapalissiano affermare che è proprio quello che si deve seguire come traccia per fare il fotografo.

Ma in realtà va detto; aggiungendo che è un tempo prezioso per intessere rapporti e competenze da accumulare per l'entrata nel mondo professionale. Poiché, ovviamente, non ci si può aspettare che, preso il diploma e schioccando le dita, ipso-facto, ci si ritrovi professionista inserito e pieno di clienti.

C'è un tempo, lungo ed incerto, durante il quale si intessono rapporti e accumulano competenze e conoscenze, che è propedeutico alla professione e che sarebbe meglio iniziare sin dalla scuola, assicurandosi quei tre anni di vantaggio che possono essere importanti.

Purtroppo, la realtà dei fatti insegna che il tempo di formazione, proprio in questa prospettiva in un certo senso, vada perso; non capendo che è proprio quello il momento migliore per presentarsi ad una azienda e chiedere spazi, mettendo radici per il futuro. Quale scusa migliore per approcciarsi ad un'ufficio mar-

keting e/o acquisti che il dire: "Sto studiando, voglio imparare, vengo a lavorare gratuitamente"?

Errore fatto spesso nell'illusione, ancora molto viva, che basti alzare il telefono; piuttosto che inviare l'e-mail; oppure partecipare alle letture di portfolio; per trovare clienti e lavori.

AGGRESSIONE DEL MERCATO
RICERCA CLIENTI

Entrare nel mondo professionale equivale a riscuotere quella pubblica fiducia, per cui, un sufficiente numero di persone è disposta a pagare, per avere un prodotto, tanto da consentire una vita, almeno dignitosa, al professionista, tanto da permettergli, almeno, di fargli pagare le tasse e le spese tutte.

Da questo punto di vista l'impresa oggi è ardua. Sopratutto nei mercati professionali dove nessuno è disposto a rischiare su un nome che non conosce.

E questo, se da un lato, crea un circolo vizioso dove se non si è conosciuti non si lavora, e non si lavora perché non si è conosciuti; dall'altro, una volta rotto l'incantesimo, risulta un vantaggio: perché si mettono buone radici che il cliente esiterà a mettere in discussione per qualcuno, appunto, di nuovo.

Inoltre, come difficoltà aggiuntive, possiamo aggiungere: una sottile e persistente crisi economica, malgrado gli slogan enfatici dei telegiornali; una rivoluzione tecnologica perenne per cui "Si produce sempre più, richiedendo sempre meno personale per farlo"; l'aggressione dei mercati asiatici dove di fatto si è spostata tutta la produzione industriale, sbilanciando notevolmente il mercato del terziario con una oversupply di professionisti.

Tutti elementi che spingono sempre più persone a cercare di sbarcare il lunario in settori sempre più esigui e "sovraffollati", e che rendono, di anno in anno, sempre più difficile l'affermazione professionale.

Non voglio spaventare nessuno, né tantomeno demotivarlo. Sono qui non per creare illusioni o vendere sogni; ma per dare qualche consiglio ed aiutare qualcuno a farsi largo in un mercato sempre più complesso e difficile. Iniziando proprio da un'analisi obiettiva della realtà.

Realtà, appunto, che vede, anno dopo anno, l'offerta di lavoro

complessiva diminuire, aumentando di fatto la concorrenza troppo spesso sleale. Tra l'altro è bene sapere che le strategie vincenti in un determinato periodo storico, per ogni anno che passa, risulteranno sempre meno efficaci e dovranno essere, prima ampliate, poi sostituite, da altre.

E' come stare in una sorta di terreno sempre più fangoso dove si procede con sempre più fatica e sempre meno agilità.

Aggiungendo, per non farci mancare nulla, che l'economia occidentale è troppo orientata verso lo sfruttamento finanziario; e non verso lo sviluppo produttivo. Ciò sta creando un'economia vassalla della finanza, dalle caratteristiche sempre più statiche.

Questo, oltre a creare una classe dirigente fondamentalmente inetta, comporta, sopratutto, un'incapacità ad un confronto vero con il mercato; quindi alla non ricerca di forze e competenze in grado di affrontarlo.

Si cercano sempre meno i "migliori" fornitori, preferendo quelli più affidabili ed economici. "Economico" significa non far spendere troppo; "affidabile" comporta essere sufficientemente rassicurati sulla capacità del commesso a portare a termine il compito richiesto, con puntualità ed onestà.

Non certamente bravo: potrebbe mettere in crisi la struttura dell'azienda, richiedere compensi aggiuntivi. Sopratutto non servirebbe: non c'è più un output da imporre sul mercato: ma una rendita finanziaria da cercare tra le maglie amministrative di un'impresa.

A questo proposito, una volta chiesi ad un mio amico fotografo, che sapevo essere bravissimo, di farmi vedere il suo portfolio. Me ne fece vedere due.

Il primo bellissimo con immagini perfette e patinate, cariche d'atmosfera e coinvolgenti.

Il secondo, pur essendo "onesto", era abbastanza semplice, e con qualche caduta di stile. Poi mi chiese con quale, secondo me, trovasse lavori.

Mi confidò con il secondo.

Aveva iniziato a far girare il portfolio più patinato; incontrando grosse difficoltà a ricevere commesse di lavoro. Fin

quando capì che essere bravo incute timore, imbarazza: ognuno vuole sentirsi superiore al proprio fornitore. Quindi dopo aver preparato, e fatto girare un secondo book di minor livello, finalmente gli si erano aperte le porte della professione. Tutti lo trovavano bravissimo e fioccavano ordini da ogni dove.

Questo fa capire ancora di più che l'eccellenza non solo non serve nel mondo della produttività, ma è anche controproducente: perché imbarazza i committenti che cercano personale al loro stesso livello, anzi un po' di meno. Pare che Andreotti dicesse che se sei alto 1.70 i tuoi collaboratori non devono superare 1.65.

E quanto ho appena raccontato, se vogliamo, è il primo consiglio.

Si cerca in queste pagine, di trovare i grimaldelli per forzare le porte sbarrate del mercato. Lavoro non facile, lungo e tormentato, ma comunque possibile.

Con un pizzico d'ironia si potrebbe dire che, per essere conosciuti, bisogna farsi conoscere, scordando che sia facile.

Tutti i coach aziendali del mondo sono concordi almeno in una cosa: ciò che è facile è inefficace; ciò che è economico è ancora peggio. In sintesi dicono, e l'esperienza mi fa dire che hanno ragione, che l'impegno e i costi da affrontare per emergere, o far emergere un'azienda, sono sempre inverosimilmente ingenti; mentre tutte le "scorciatoie", per risparmiare fatica e/o soldi, falliscono sempre.

Togliendo subito qualche facile sogno, mi sento di fare questa sintesi: imporsi sul mercato richiede ingenti quantità di tempo impegno e denaro; e non è detto che funzioni, perché se sbaglio strategia con tecniche obsolete, neanche ci si riesce.

Bisogna considerare, in primis, una fase iniziale di produzione a vuoto. Che non può essere fare le fotografie al proprio partner la domenica; ma un impegno, pari a quello della scuola di fotografia, che porta ogni giorno a produrre fotografie affrontando e risolvendo compiti ed obiettivi prefissati. Ogni giorno si DEVE fotografare qualcosa.

L'argomento non è da sotto valutare anche se può sembrarlo.

Portando un esempio sempre dal mio passato; ricordo che,

per un periodo di tempo, avevo fatto riproduzioni di quadri. Conoscevo decine di pittori che mi portavano a studio il singolo quadro, oppure la "collezione" fatta da 4 o 5 dipinti al massimo. Asserivano di produrre solo se commissionati, e dalla mole di lavoro che mi portavano capivo che comunque producevano pochissimo.

Sentendosi al "sicuro" grazie alla loro professionalità, producevano con il contagocce convinti che questo, in parte a ragione, non li inflazionasse.

Un giorno mi arriva la commissione da un pittore ben affermato, che mi chiese di andare io al suo studio data la mole di quadri da riprodurre.

Parlammo parecchio del suo lavoro e delle relative difficoltà. Lui mi disse di aver capito che il segreto era dipingere, dipingere di continuo. Ogni giorno, diceva, 7 od 8 ore devono essere passate davanti alla tela, esattamente come un impiegato che passa ugual tempo in ufficio.

Anche lo stesso Victor Hugo diceva: "quando la Dea dell'ispirazione ti viene a trovare, deve trovarti alla scrivania a scrivere".

Produrre ogni giorno foto, non è tanto per dire, ma un impegno continuo e preciso. Ogni giorno deve esserci un servizio da organizzare o da realizzare o da post-produrre. Questo significa tra i 100 ed i 365 servizi completati l'anno.

Si ottengono molteplici vantaggi da un atteggiamento del genere.

Chiaramente così ci si tiene costantemente in allenamento.

Altrettanto chiaramente si alza la qualità delle proprie fotografie.

E' sempre vero che ci si evolve e non si rimane chiusi in un specifico stile.

Ci si aiuta, senz'altro, a scoprire e perfezionare varie tecniche di ripresa

e/o di post produzione.

Ovviamente si produce materiale da mostrare nel proprio portfolio.

Ma sopratutto, sopra ogni altra cosa al mondo, si intessono

quei rapporti nel proprio mercato di riferimento, che nel bene o nel male, aiuteranno a lavorare in futuro.

Questo significa che chi accetta di collaborare in questo modo sarà un giorno cliente? NO! Ma questo è un altro problema. Comunque fa girare il nome, comunque è una "conoscenza" del settore. Comunque serve per fare esperienza, acquisire competenze, inserirsi conoscendo.

Quindi ora risulta chiaro perché è importante cominciare a muoversi durante il periodo formativo. Concepire i servizi commissionati dalla didattica "seriamente", cercandone l'organizzazione e la realizzazione nelle effettive competenze produttive. Credetemi, coinvolgere un'azienda, uno stilista, un cuoco nei vostri "compiti di scuola" è molto più facile di quello che si pensa, provare per credere, tanto più di un "no" non possono dire.

Insisto un po' su questo perché è un po' lo scoglio di chi inizia. Quando ai miei studenti ne parlo, si dividono in due: La maggior parte non mi crede e non da seguito a queste parole, e poi ci sono, pochissimi, che approfondiscono ed inevitabilmente negli anni si affermano.

Per cui: PRODURRE E COINVOLGERE, COINVOLGERE E PRODURRE, e già un 30% della fatica di inserimento è fatta da sola.

Ovviamente non basta, oggi non basta più.

Questo materiale creato deve continuamente essere mostrato, posto all'attenzione di tutti i possibili clienti.

Le azioni diventano molteplici, tutte molto importanti.

Non bisogna sottovalutare i metodi tradizionali per farsi conoscere quali: mostre personali e collettive; presentazioni di portfolio; appuntamenti presso agenti pubblicitari; etc. etc..

E' vero che internet la fa da padrone, ovviamente; ma bisogna capire come possa essere efficiente e non tempo perso. Perché il duplice volto del web è proprio la doppia faccia della sua essenza: la sua vastità di contatti, da un lato consente di avere una platea d'ascolto quasi infinita; dall'altro proprio per la stessa ragione, qualunque cosa diventa trasparente ed invisibile, fagocitata dall'infinita mole di informazioni che offre ad infiniti usufruitori.

Bisogna stare molto attenti come ci si muove per non rischiare

di perdere tempo.

Mailing List e "sponsorizzazioni" sui vari social sono inutili: se non si è conosciuti e cercati si rimane ignorati (fa anche rima).

Il vero bigliettino da visita oggi è Google. Non l'ho detto io, ma è una cosa abbastanza risaputa e detta. Conoscendo qualcuno, sopratutto in ambito lavorativo, la prima cosa che si fa è andare su google e vedere "cosa esce", oggi c'è anche il termine "googlare" qualcuno.

Ora bisogna vedere bene "come usare", questo motore di ricerca, per innescare un meccanismo fruttifero.

Subito appare una differenza netta tra chi ha bisogno di Google per farsi trovare dai clienti; e chi invece lo usa per farsi conoscere.

Ma non è la stessa cosa?

No!

Genericamente, si può dire che c'è una foltissima schiera commerciale, anche di fotografi, la cui esigenza primaria è quella di farsi trovare in prima pagina e stop. Mi riferisco ad esempio a tutti quei settori che vengono, normalmente cercati per "categoria": scuole di fotografia; laboratori di sviluppo e stampa; fotografi matrimonialisti: tutte categorie ricercate in quanto tali; dove tra tutti si cerca il migliore, piuttosto che il più economico, etc. etc.

Ma non è per tutti così: molte categorie di fotografi sono selezionate per nome, e da quel nome si parte per vedere la loro competenza. Mi riferisco ai fotografi ritrattisti del mondo dello spettacolo, ad esempio; ai fotografi di moda; come ai fotografi di food. Tutti settori dove non si farà mai una ricerca generalizzata su internet, ma si partirà sempre da un nome segnalato, conosciuto.

Questa differenziazione è molto più importante rispetto a quanto si può superficialmente credere, perché ho sempre visto il fallimento della comunicazione web da chi non aveva ben chiaro tutto questo.

Un "fotografo di moda" che impatta la comunicazione web come se fosse una "scuola di fotografia", piuttosto che un "laboratorio di stampa" (e viceversa), porta al fallimento della sua attività totale.

Mi dilungo su questo perché troppo spesso gli stessi gestori di attività promozionali web, lo ignorano e propongono soluzioni costosissime e sbagliatissime, facendo perdere tempo e denaro. Ne ho visti parecchi.

Per la prima categoria commerciale, è necessario un sito dal fortissimo impatto emozionale e un posizionamento dello stesso in prima pagina google. Per ottenerlo bisogna lavorare tantissimo con le parole chiave e gli indici S.E.O. E' una continua lotta per restare sempre in prima pagina, meglio se tra i primi cinque; meglio tra il secondo e il quinto: poiché quasi mai, dicono i guru, si sceglie il primo.

Per la seconda categoria professionale, il discorso è molto diverso.

Addirittura si possono ignorare gli indici s.e.o., ed anche le parole chiave, per concentrarsi su altro che è più inerente alle proprie necessità. Per capirlo, farò il mio esempio, scusandomi di questo personalismo.

Un tempo ero ritrattista nel modo dello spettacolo, per i settimanali ed i mensili italiani. In sintesi il mio lavoro consisteva nell'andare sui set dei film, piuttosto che in teatro, oppure in televisione e fotografare i vari v.i.p., sia sulla scena, sia in studio, sia a casa loro.

Per riuscirci dovevo farmi "accreditare" dai vari uffici stampa per avere accesso ai vari set, e ottenere la fiducia degli attori per immortalarli anche in studio.

A nessuno di loro sarebbe mai venuto in mente di cercare un "fotografo ritrattista" su internet, così in modo generico; piuttosto, a contatto avvenuto, di vedere, sul sito del fotografo, quali credenziali avesse.

Così, tralasciando del tutto le tecniche di posizionamento, che non mi interessavano, concentrai le mie energie su come contattare il maggior numero di uffici stampa possibili, rimandando al mio sito la verifica delle mie credenziali. E questo mi portò molto lavoro.

Un mio collega, viceversa, che puntò tutto sul "posizionamento in prima pagina"; mi confessò anni dopo, di aver sprecato

un sacco di denaro senza che tutta l'operazione gli portasse un solo accredito.

In finale, se si appartiene alla prima categoria di fotografi, bisogna rivolgersi alla migliore agenzia di pubblicità web; pagare due o tre mila euro al mese, ed aspettare che il telefono squilli. Se l'agenzia fa quello che promette, squillerà; e il denaro speso tornerà decuplicato, credetemi.

Se si appartiene ai professionisti che hanno bisogno di un contatto diretto ed un confronto web differito; il discorso si fa più complesso, e solo in apparenza più economico.

Come abbiamo già accennato, usciti dall'incontro di lavoro, o dalla telefonata, si viene subito "googlelati" dal potenziale cliente. Quindi è assolutamente necessario "pulire" le informazioni che escono dal motore di ricerca.

Google prende le informazioni da wikipedia, dai social network, dai siti, blog, riviste on line. E credo che essenzialmente si fermi qui.

"Pulire" le informazioni del motore di ricerca significa curare tutto quello che viene pubblicato sulla propria persona. Facendo particolare attenzione che chi cerca informazioni non conosce chi sta cercando e sopratutto giudica da quello che vede.

Spesso mi sembra di essere lapalissiano eppure mi rendo conto che troppo di frequente è necessario: pubblicare una foto quando ubriachi, si ballava nudi per strada, non fa sembrare "divertenti" perché è stato uno "sgarro di una volta"; no: fa sembrare alcolizzati e depravati.

Tutta la produzione social-network deve essere monolitica sulle proprie fotografie eliminando:
1) foto personali: feste, riunioni goliardiche, tatuaggi, partner occasionali. Sono tutti elementi che allontanano un giudizio positivo di chi deve dare lavoro.
2) Commenti politici con relative campagne "moralizzatrici": le proprie idee devono restare per se, sia perché scaltramente si viene esclusi da chiunque pensi in modo diverso; sia perché la polemica politica, non da mai una buona impressione, e si passa per "attaca brighe".

3) Umorismo volgare e gratuito: si viene giudicati superficiali, e nessuno vuole far lavorare chi è superficiale. Può, anzi deve esserci, qualche meme spiritoso: ma deve essere qualcosa che fa sorridere non sganasciare dalle risate, non contenere alcun tipo di volgarità ed adatto a tutti. Ma sopratutto devono essere pochi, pochissimi, anzi di meno! Saper costruire un'immagine sui social network è cosa complessa e richiede ulteriori approfondimenti a cui rimando per un informazione approfondita ed efficace. Rimane il fatto che un profilo "pulito" e professionale, su Facebook, è un ottimo modo per essere considerati seri e, sopratutto, reclutabili.

La prima intenzione è quella di apparire sui motori di ricerca quale fotografo preparato, bravo, creativo e qualificato. Quindi, a mio avviso, è importante curare un profilo su quanti più s.n. possibili con una produzione continua di fotografie e servizi. Non è importante il numero ma la costanza. Ogni giorno, o quasi, ogni social-network deve avere almeno due o tre foto pubblicate.

E' opinione di molti, e non completamente a torto, che ciò possa essere sufficiente per un operazione di penetrazione del mercato efficiente. Non a torto perché oggettivamente, il diffuso utilizzo di Instagram, Facebook, linkedin, da modo di essere visti e valutati da tutti.

Lo sesso Google, in mancanza d'altro, nella googlelata di turno, rimanda al profilo di fb.

E' mia opinione però, che manchi qualcosa.

Il richiamo al vero sito: www.nomecognome.com; ha la sua importanza. Vende meglio il "prodotto"; da un'idea di maggior affidabilità, di organizzazione aziendale stabile: "Guarda! Ha anche il sito!": È una frase pronunciata più spesso di quello che si può credere.

I costi sono estremamente contenuti, la loro costruzione, grazie a Wordpress e simili, estremamente facile. Consigliato.

E' un po' come il discorso del telefono fisso. Per me, mettere nei contatti anche un numero fisso da un'idea di "azienda"; mentre solo il cellulare sembra un po' improvvisato. Malgrado sia vero, che si viene chiamati dai call-center , che trovano il numero sul

sito e pensano, così, di essere autorizzati ad usarlo.

Con lo spazio web si ricevono, incluse nel prezzo, le famose email personalizzate. La famosa email info@nomecognome.com/it/eu amplia l'idea professionale che ci si fa di una persona.

Quelle generiche dei vari provider subiscono lo stesso effetto amatoriale e provvisorio degli sparuti numeri di cellulari forniti nei contatti.

Anche il suffisso finale, ".com"; ".it"; ".org"; etc., etc.; non prendetemi per paranoico, ha la sua importanza che è cambiata nel corso del tempo. Agli inizi del web il ".com" richiamava un'idea di internazionalità che ripagava in termine d'immagine. Si acquisiva una sorta di aurea internazionale, cosmopolita.

Oggi non è più così. Anzi, i suffissi generici risvegliano un'idea di "generico" che un po' allontana dalla professionalità. Sopratutto il sito italiano che si registra ".com". Il ".it" richiama ad un inserimento territoriale, ad un'attività concreta che viene svolta in locale, perciò affidabile, rintracciabile in caso di errori. Bisogna usare il ".com", piuttosto che il ".org", come il ".eu", solo se si ha una realtà inserita e percepibile nel territorio a cui il suffisso fa da riferimento: ".eu" se vendo in tutta Europa, tanto per fare un esempio. Quindi, mentre se si usava 20 anni fa il ".it", si faceva la parte dei provinciali; oggi è diventato segno distintivo di professionalità inserita in un contesto locale.

Infine, è importantissimo sottolineare, come il sito web debba essere costantemente aggiornato, non con la stessa frequenza dei s.n., ma molto spesso: almeno una o due volte al mese. Ad ogni aggiornamento si coinvolgeranno tutti i mezzi di comunicazione in proprio possesso, per far sapere, a quante più persone possibili, le variazioni fatte.

Ed ogni due, max tre anni deve essere completamente cambiato graficamente: oramai basta pochissimo per sembrare obsoleti. Mai dare l'impressione, a chi ritorna, che il sito è sempre lo stesso; crea un impressione di poca cura, di qualcosa di lasciato a se stesso e quindi in decadenza.

Questa è una vecchia regola presa dal commercio: i vecchi

negozianti regolarmente "buttavano giù la merce" e la riposizionavano su scaffali diversi; avendo sempre molta cura di togliere tutti i residui di polvere per dare l'impressione che i prodotti fossero appena entrati nell'esercizio.

A questo punto si hanno tutte le armi che servono: ottimi profili social; un bel sito web sempre rinnovato; Google restituisce un immagine "vincente" e creativa del proprio nome. Ci sono tutti gli strumenti per fare "bella figura" con i potenziali clienti.

E' un "lavorone", spesso considerato lapalissiano, sicuramente inutile da sottolineare; ma che nessuno fa. Ed invece è assolutamente propedeutico a qualunque altra azione di penetrazione del mercato: ad ogni interazione con un possibile cliente tutto deve essere pronto per fare "bella figura" con l'interlocutore.

Senza false illusioni, è un impegno che richiede 2, 3, magari, meglio, 4 anni di lavoro abbastanza frustrante.

E' vero che non ci sono regole scritte, e tutti hanno il sogno di essere "scoperti" già dai primi post.

Ed è altrettanto vero, che questo, tal fiata, succede. Può succedere benissimo che il "genio" venga capito e scoperto dal grande imprenditore e/o pubblicitario. Ma queste righe non sono dedicate al genio fortunato che viene subito scoperto.

Bisogna munirsi di abbastanza umiltà per capire che le proprie foto, per quanto possano apparire "capolavori" a se stessi e ad amici e/o parenti; sono belle quanto quelle di migliaia di altri foto-amatori. E che ci sono schiere e schiere di professionisti già presenti ed affermati nel mercato.

Personalmente non ho mai visto nessuno sorgere all'improvviso; anche quando poteva sembrare. Credo nell'oscuro e meticoloso lavoro, che nel tempo fa sbocciare i propri frutti.

E sono assolutamente sicuro che molti, leggendo queste righe, sorrideranno ironici; convinti che stia parlando con vuota retorica: Ne sono contento: perché, se mi prendessero sul serio, sarebbero autentici concorrenti.

Quindi prima si inizia a pubblicare su internet secondo una strategia mirata, meglio è.

Ora c'è una fase delicata quanto importante: capire a chi far

vedere il proprio materiale; cosa che non può essere lasciata al caso; ma richiede un attenta selezione dei contatti sui vari social network.

Infatti non possono essere i propri compagni di scuola e/o d'infanzia. Purtroppo hanno un giudizio troppo "amichevole" e "familiare", quindi il rischio che intervengano con qualche "battuta" fuori posto, che rischia addirittura di sminuire la professionalità, è alto.

I propri colleghi fotografi? Giammai! Categoria assolutamente perfida ed ignorante: i fotografi sono bravissimi a "rubare" idee e clienti; sanno sempre dire la parola sbagliata al momento giusto!

Senza farla troppo lunga, è importante inserirsi nel mercato di riferimento, allacciare contatti con chi deve dare lavoro: un fotografo di moda, ad esempio cercherà indossatrici; sarti; stilisti; fashion organizer; ma anche parrucchieri; ma anche agenti di moda; scuole di portamento; in sintesi tutti quelli che possano avvicinarlo al lavoro nel settore di moda.

Ovviamente, sarebbe superfluo dirlo, ma forse non lo è, non bisogna "vantarsi" della propria fotografia, neanche "spiegarla"... bisogna solo "mostrarla" con qualche commento che entri esclusivamente nel merito del soggetto fotografato. "Guardate quanto è bello questo vestito"; oppure "quanto è bravo questo attore fotografato quel giorno in tal teatro" etc. etc. Aggiungere la propria firma, cioè il proprio watermark, e basta.

Neanche a dirlo, anche questo periodo di ricerca di contatti e di avvicinamento è lungo, a fondo perduto, stancante.

Richiede molta energia, pazienza e costanza. Credo che non avrei il coraggio di farlo una seconda volta.

Però è importante soffermarsi ancora sul fatto che, senza essere in qualche modo conosciuti, nella ricerca dei clienti si fallisce miseramente.

L'unica speranza, per avere un appuntamento, un'opportunità, è essere in qualche modo conosciuti nell'ambito di riferimento.

Ora, per non deludere eccessivamente, non bisogna credere che sia una fatica impervia ed impossibile costellata da appuntamenti dallo psicologo.

Pubblicare sui social da i suoi riscontri, abbastanza gratificanti, molto rapidamente. Non passerà molto tempo prima di ricevere i famosi "like", qualche commento positivo, complimenti e cuori in continuo aumento.

Tutte gratificazioni che aiuteranno anche ad indirizzare la produzione, perché aiuteranno a capire cosa interessa oppure cosa cade nel vuoto.

Capiterà anche sicuramente di essere cercati per richiesta d'informazioni o forse anche per concordare delle commissioni. Tutte cose che verranno evase con la massima celerità e professionalità.

E' stupido pensare, tanto evidente si presenta, di non abbassare la guardia ai primi i preventivi chiesti. O meglio sarebbe stupido dirlo se non fosse la prima vera "trappola" in cui si cade.

Purtroppo l'esperienza insegna, che è uno dei pericoli che si incontrano più spesso: ai primi lavori commissionati, tutto il lavorone di produzione per farsi conoscere viene dimenticato.

E allora diciamolo: non bisogna abbassare la guardia a questi primi risultati. Anzi bisogna insistere di più. Proprio come farebbe un muratore con un piccone per abbattere un muro: alla prima picconata che buca la parete da parte a parte, moltiplica le energie, ci insiste con più forza, vigore ed intensità.

La verità è che ci vuole un attimo a sparire dalla memoria degli altri, proprio sul' web dove l'offerta dei contenuti è praticamente infinita.

Entrando ancora più nel merito, si può anche dire che il "progetto" creato ad arte, avrà sempre un mood; una qualità, infinitamente superiore a qualunque lavoro possa essere commissionato. Sono in molti a pensare che sostituire i lavori progettuali, con i commissionati, sui social network sia insensato e contro producente.

La pubblicazione continua dei propri shooting, mette in moto un circuito virtuoso che porta sicuramente commissioni, oltre che popolarità; ma ha un grosso rischio: che si inceppi un po' in se stesso. Con il passare del tempo si rischia comunque un po' di stancare e, malgrado tutto gli sforzi che si fanno, di venire com-

unque emarginati. Potrebbe accadere anzi, se rimasse l'unico veicolo di comunicazione, che, malgrado i like e gli apprezzamenti, non si venga coinvolti in lavori importanti, di non essere presi sufficientemente in considerazione.

E' proprio l'essenza di Internet, quale grande vetrina, a determinare questo rischio di emarginazione; perché, come tutte le grandi vetrine, ha lo svantaggio di porre un "vetro" tra cliente e fornitore.

Non sono io a dirlo: bisogna che il cliente tocchi con mano la possibilità di comprare; di toccare l'oggetto del suo desiderio; occorre che si avvicini; è necessario che il "vetro della vetrina venga infranto".

In parole povere, c'è il lavoro ancora più pesante da fare: cercare, uno per uno, i vari potenziali clienti e "rompergli le scatole".

Ci sono a disposizione varie strategie, tutte importanti.

TELEFONATA A FREDDO

Per "telefonata a freddo" si intende una telefonata fatta senza alcun legame con la persona chiamata, senza nessun preavviso, per proporre i propri servizi.

Deriva dalla più antica, e sempre valida, "visita a freddo" che aveva la stessa impostazione: presentarsi ed offrirsi.

Funziona, perché funzionano tutti i contatti ravvicinati. Vedere una persona in viso, od almeno sentirla per telefono trasmette fiducia, comprensione.

Tutto lo stress è in chi fa la telefonata. Per chi la riceve non è nulla, c'è molta più comprensione di quanto può pensare. Stress comprensibilissimo, perché si telefona al "buio", senza sapere di cosa stesse occupando il ricevitore della telefonata; se magari si disturba in un momento delicato.

L'attimo veramente difficile è tutto in quei secondi di squillo del telefono, con l'adrenalina a mille. Poi in realtà, a telefonata avviata, tutto si normalizza e viene tutto da se: si trovano le parole, si approccia una conversazione, oppure si riceve un no.

In tutti gli studi fatti e pubblicati sulle telefonate a freddo, ci si concentra su quei secondi prima della risposta. Perché quello è lo scoglio più grosso. E' in grado di bloccare completamente una persona, sicuramente influisce sull'esito della telefonata: perché da lì nascono i balbettii; la confusione mentale; l'approccio sbagliato; la fretta e l'irruenza.

Come si supera?

Ad oggi il metodo migliore è quello di telefonare e basta.

Con il passare delle ore, una telefonata dopo l'altra, ci si acquieta; si diventa più calmi e reattivi; si riesce ad avere un migliore approccio ed esprimere meglio, in modo più convincente, il proprio pensiero. Quindi, inutile nascondersi, i primi contatti andranno "persi": fa parte del gioco. Come bisogna aspettarsi di bruciare tutte quelle telefonate dove viene posta un'obiezione

inaspettata.

Succederà finché si troverà quel' "l'olio giusto" per finire bene la telefonata; per gestire con sicurezza tutte le obiezioni anche le più assurde.

E' faticoso, stressante, e logora non poco il sistema nervoso; ma ad oggi non esiste nulla di meglio: lo sanno bene le varie compagnie telefoniche che, malgrado le spese pubblicitarie faraoniche, alla fine cercano il contratto assillandoci al telefono.

Cito apposta le compagnie telefoniche perché il primo errore che si fa è quello di emularle; cominciando generalmente con il contenuto: si entra un po' nel trip della offerta speciale, anche perché è quello che ci viene normalmente offerto al telefono. Chi commette questo errore non tiene conto della differenza fondamentale tra una linea telefonica (servizio a prestazioni industriali e standardizzate); ed una prestazione professionale, dove il 3x2 squalifica ancora prima di parlare. L'altro errore è di forma: con il passare delle ore si comincia a parlare un po' a macchinetta, ripetendo sempre le stesse frasi e quindi togliendogli genuinità, inflessione, passionalità. Spesso è un fraintendimento commesso coscientemente, perché si ritiene che in questo modo si possa far capire che è un argomento trattato con tantissime persone e non si è dei "novellini".

Non me la sento di dire che sia completamente sbagliato, anche perché trasmette un po' di sicurezza in più.

Però è sempre lo stesso problema: non si vendono prodotti industriali all'ultimo sconto; ci si propone come professionisti che propongono la propria competenza ed esperienza.

Senza essere eccessivamente retorici, ogni sospiro; ogni attesa prima di rispondere; ma anche qualche balbettio (senza eccedere); dona unicità a quella telefonata.

Malgrado tutto, non si può, in fin dei conti, ignorare che questa attività logora.

Senza il giusto approccio organizzativo, ma anche psicologico, in brevissimo tempo, questa caccia alla commessa, mostra le corde e rischia di fallire nel peggiore dei modi.

Lo stress della telefonata al buio resta, anche quando ci si è

fatta l'abitudine. Stress che si nota in modo particolare quando la mattina ci si sta per rimettere al telefono, con un nuovo ciclo di chiamate.

E' inutile nascondersi dietro un dito, in pochi riescono a gestire questo tipo di lavoro con serenità e tranquillità.

Pochissimi riescono a costruirci una carriera.

Eppure è possibile per tutti; a patto di sapere bene come muoversi con se stessi, fondamentalmente rispettandosi: altrimenti dopo qualche giorno ci si blocca e si molla tutto senza più fare una telefonata.

Facendo il classico respiro profondo, è importante convincersi che presentandosi con la dovuta educazione, non si sarà MAI trattati male. Ma il saperlo prima di cominciare avrà pochissimo valore; e solo l'attività quotidiana lo potrà dimostrare a posteriori. E anche utile rammentarsi che questa è una delle paure maggiormente responsabili dello stress della telefonata a freddo; e che quindi, a poco a poco, si arriva al punto che, solo all'idea di fare un numero a caso, si rivolta lo stomaco e non si fa più neanche un telefonata.

Si tratta di imparare a gestire queste paure, innanzi tutto rispettandole, ben sapendo che prima o poi presenteranno il conto; e quindi regolarsi per evitarlo.

Il mio consiglio è attivare una serie di comportamenti utili a vivere positivamente questi momenti; con meno tensioni possibili.

La cosa migliore è decidere che ci siano solo alcuni e limitati periodi dell'anno da dedicare alle telefonate, di uno o due mesi al massimo. Infatti all'aumentare delle stress durante il lavoro, vedere l'orizzonte temporale vicino, aiuta tantissimo.

Per la stessa ragione é opportuno che ogni giorno si dedichi alle telefonate solo un determinato numero di ore, dedicando le altre, sia agli appuntamenti presi, sia ad altre attività.

Il ciclo quotidiano delle telefonate deve chiudersi con il primo appuntamento preso; anche se, e può succedere, lo si fissa alla prima telefonata: questo per lasciare un sentimento positivo e vincente per il giorno dopo. Senza ombra di smentita affermo che

qualunque attività di vendita che abbia un ritmo di un appuntamento al giorno è sicuramente vincente.

Considerando che, qualunque attività produttiva, ha bisogno del fotografo solo una o due volte l'anno; un ritmo così impostato ha anche l' enorme vantaggio di non infastidire troppo, con contatti fuori tempo utile.

In generale l'esperienza dice che quasi sempre è utile chiamare in Settembre-Ottobre per i cataloghi e le campagne del natale; Gennaio-Febbraio per quelle di primavera; Aprile-Maggio per l'estate. Poi ogni settore ha i suoi tempi, e ci si affida ad un po' di logica per capirlo.

E' da quando ho iniziato a scrivere queste righe, e voi a condividerle, che ripeto come il nostro sia un mercato estremamente saturo.

Non credo esista attività produttiva che non abbia una oversupply di professionisti dell'immagine; con in prima linea, e sono i più temibili concorrenti, gli impiegati stessi. I quali, con prezzi stracciati, sperano di trovare un riscatto alla loro routine quotidiana.

Quindi è molto difficile, anche se non impossibile, che qualunque impresa si chiami, non sia già stracolma di offerte di fotografi; e stia aspettandone uno a braccia aperte.

In tutti i settori della fotografia i giochi sono già fatti da chi è nel settore. Paradossalmente, non bisogna chiamare per "trovare" clienti, ma per "sostituire" qualcuno che per un x motivo non può soddisfare chi risponde al telefono.

Può sembrare una cosa abbastanza inutile e stupida, ma è un totale cambio di prospettiva, anche rispetto a come si conduce la telefonata.

Capirlo apre orizzonti completamente diversi.

Per esempio, è più utile chiamare a ridosso delle campagne per le quali ci si propone, piuttosto che con un largo anticipo: proprio per cercare chi rimane senza fotografo all'ultimo istante. Il contatto così agganciato sarà un cliente molto ben disposto; che non guarderà molto al risparmio, e che gioco forza tenderà a fidarsi di più.

Sarà anche più benevolo perché all'ultimo è stato salvato.

Organizzando il lavoro con lo stesso metro di riferimento, tornerà sempre utile lasciare i propri recapiti telefonici, anche senza contarci più di tanto: e vi garantisco che raramente richiamano; perché il loro professionista di riferimento può mancare, per mille ed una ragione, ai suoi impegni.

A fronte di tutto questa strategia; sono importanti alcune regole dalle quali non derogare mai.

L'elenco di riferimento deve essere completato dal primo all'ultimo numero, nessuno escluso. Nessuno può dire se l'ultimo numero della rubrica sia quello giusto che può cambiare la vita.

Mai richiamare più volte lo stesso numero compresi numeri occupati o dove non risponde nessuno.

Mai cadere nella trappola del "chiami più tardi". E' un tempo molto più fruttifero se si cercano nuovi approcci, senza demoralizzarsi troppo. Inoltre ad ogni richiamata si diventa più seccatori, bruciandosi la possibilità di un riavvicinamento in futuro.

Per ultimo, ma non ultimo: rimanere sempre coscienti che è un metodo fondamentale per aprirsi il mercato; ma che non può durare nel tempo. Abbastanza rapidamente mostra le corde.

Per rendersene conto basta dare uno sguardo, sia alle compagnie telefoniche che, a mio avviso sbagliando, hanno fatto del call-center il loro metodo di vendita principale; sia a come ognuno reagisce quando ne viene contattato.

Il numero limitato di ogni elenco di riferimento, impone un numero ristretto di riutilizzi, proprio per evitare di sortire un effetto negativo.

Bisognerebbe cercare di procurarsi elenchi con circa 300/400 contatti. Numero congruo per avere qualche risultato; ma che può essere utilizzato, senza fare "danni", una volta l'anno, per un massimo di tre annate. Ciclo che può risultare più che sufficiente per arrivare ad avere un po' di clientela con cui cominciare. Tutto quello che eccede i parametri appena dati crea più danni che pregi.

Un'altra ragione per cui la chiamata a freddo ha vita breve è per la selezione della clientela e per i rapporti di forza con essi. Gioco

forza, offrendosi così allo scoperto e all'ultimo minuto, se ne trovano un po' di tutti i colori. Spesso sono clienti che è meglio perdere che trovare, infatti sono stati trovati "liberi".

Molte strategie aziendali, tanto per metterci la coda, prevedono scientemente di attendere d'essere chiamati dai fornitori; per partire subito in un rapporto di maggior forza, in virtù della, sempre vera, massima che chi cerca ha più bisogno.

Cercare di allontanarli, una volta consolidato il proprio mercato, non sarebbe male. Nel tempo bisognerebbe dare spazio ad una clientela selezionata, che ha cercato il nome giusto; ed anche accettato di pagarlo più della concorrenza. Tutto sommato è nostro compito, con queste pagine, di fornire un approccio per arrivarci.

Senza demoralizzarsi troppo, partendo dal presupposto che comunque bisogna passarci, un po' come un medicina, si può entrare nel merito per capire cosa e come deve essere detto al telefono; sopratutto alla luce di tutte le difficoltà fin qui accennate. C'è un'infinta letteratura su questo argomento a cui rimando volentieri.

Rispetto a tutto quello che è stato sviscerato dalla mente dell'uomo sulle tecniche di vendita, interessa una sintesi che consenta di portare a casa una commessa professionale, e non l'attività di venditore in quanto tale. Chi legge queste righe cerca una soluzione per trovare clienti e fare fotografie; non per diventare i migliori venditori di servizi fotografici al mondo.

Quindi l'approccio al telefono si semplifica, e non poco, sopratutto alla luce della sua temporanea vitalità. Tutti si augurano che a distanza di 3 o max 4 anni, non si abbia più bisogno di telefonare per trovare clienti.

Inutile nascondere, e molti lo avranno già capito, che nel mio passato c'è stata un attività di venditore, con i suoi relativi corsi di vendita e/o marketing.

Come è inutile dire che fondamentalmente queste righe, ma la mia stessa attività di fotografo, siano state fortemente influenzate da queste conoscenze.

Ho abbastanza rapidamente abbandonato le mie velleità di

DA GRANDE FARO' IL FOTOGRAFO

rappresentante per abbracciare la mia passione; verificando ed e adattando, al mio lavoro, tutto quello che ho studiato in merito.

Ed ha funzionato.

E, senza promettere miracoli, sono qui a parlarne. Senza inutili trionfalismi, perché ognuno, queste righe le deve adattare a se stesso; pena il totale fallimento della propria impresa. Sopratutto perché è un percorso individuale che dipende esclusivamente dalle energie che entrano in gioco e le proprie capacità.

A dispetto di tutto quello che viene insegnato dai guru della vendita, si può dire che è inutile cercare le risposte perfette alle obiezioni; ma è meglio comprendere quello che sta accadendo dall'altra parte del telefono, ben oltre le parole che vengono scambiate in quei pochi minuti di conversazione.

Saper dribblare una segretaria, piuttosto che trovare la risposta sagace che smaschera il titolare riottoso; può essere, forse, utile al venditore professionista; non certo al fotografo che cerca committenti per la propria professione.

Bisogna capire che la segretaria è istruita a certi comportamenti; e che il titolare svicola, per un'unica ragione: non è interessato. E non è importante, come qualcuno potrebbe, sotto certi aspetti giustamente, obiettare, che non possono non essere interessati a qualcosa che ancora non conoscono. Per il fotografo è molto più fruttifero prenderne atto, passando al contatto seguente. Ci si può riservare, ed è utile farlo, di richiamarli l'anno seguente; quando si ritorna a spulciare il catalogo contatti. In modo lapalissiano avviso di non dire mai di essere lo stesso cha ha già chiamato!

In questa prospettiva la cosa migliore è essere educati, semplici e chiari.

Quindi evitando toni enfatici e sussiegosi, con educazione e semplicità, presentarsi subito con nome, cognome e qualifica; dichiarando la ragione della propria telefonata:

"Buon Giorno sono Mario Rossi fotografo (ad esempio, se si sta chiamando un atelier) di moda. Mi offro per gli shooting del vostro prossimo catalogo, con chi posso parlare?", poi silenzio. Si attende la risposta.

Possono accadere due cose:
a) si sta parlando con il titolare: con molta rapidità risponderà secondo le sue esigenze, potrebbe anche chiedere maggiori ragguagli, potrebbe darvi un appuntamento oppure no; comunque finisce lì.
b) non si sta parlando con il titolare: può essere che il responsabile venga passato al telefono; può essere che venga negato; può essere che venga chiesto di richiamare.

In ogni caso il vero obiettivo della telefonata sarà quello di avere un appuntamento, da perseguire il più rapidamente possibile. Per cui, in qualsiasi delle precedenti possibilità si palesi, o si riesce in poche battute a fissare un incontro, oppure è meglio lasciare i propri recapiti e salutare il prima possibile.

Le "poche battute" che precedono la richiesta dell'appuntamento devono seguire uno specifico schema. Meglio, hanno un intento specifico e raggiungono il loro target solo se poste nel modo dovuto.

Nel senso più ampio, quello che sto spiegare ha un nome specifico, non è certamente stato inventato da me; ed è estremamente efficace. Si chiama la "tecnica dell'imbuto". Cioè si tratta di porre domande specifiche che nel caso abbiano risposte affermative, consentono di stringere meglio la trattativa; creando appunto una sorta di imbuto psicologico che stringe fino all'atto finale (In questo caso l'appuntamento, ma bisogna fare attenzione che farò riferimento a questa tecnica, anche quando parlerò dell'appuntamento con il relativo contratto).

Un esempio lapalissiano, che viene sempre fatto a questo proposito, è che se voglio parlare con "Mario Rossi", che non conosco; mi basta chiedere ad ogni persona che incontro se si chiama così, e quando trovo chi mi risponde affermativamente mi ci fermo a chiacchierare. Un esempio che letto letteralmente offre tanti punti deboli; ma che chiarisce molto bene il senso della tecnica in questione.

Entrando nel dettaglio, bisogna capire, in primis, se l'interlocutore è realmente interessato, e prima si scopre meglio è. Non si creda sia semplice e scontato. Durante la carriera si scoprirà

quanti, per inspiegabili misteri, sembra, quasi, si divertano a far perdere tempo.

La regola d'oro per raggiungere questo obiettivo è quello di fare una serie di "richieste", chiamate "domande motivazionali".

Sono domande dal nome altisonante però estremamente semplici, ed hanno l'esclusivo scopo di selezionare chi è interessato:

Chiedere subito se si sta parlando con il titolare/barra responsabile.

Un'altra cosa da chiedere subito è se hanno bisogno di un fotografo.

E così via dicendo. Questi ovviamente sono esempi, sarà l'esperienza a suggerire domande da porre in modo migliore di questo.

I grandi guru della vendita dicono che, al primo "no", bisogna salutare e chiudere la telefonata. Fondamentalmente hanno ragione, perché, ad opportune domande, il "no" rivela il non interesse e quindi il rischio di perdere tempo.

Bisogna fare molta attenzione al fatto che in tutto il processo telefonico il rischio maggiore non è la risposta negativa; anche se così potrebbe sembrare. In realtà, sentirsi dire "no" aiuta a non perdere tempo. Il piccolo colpo che si subisce, sulla propria autostima, è facilmente recuperabile sulle telefonate successive. Dico sempre che magari tutti i non interessati rispondessero no, sarebbe tutto molto più facile.

Il rischio maggiore, lo già accennato, in verità, è cascare nella trappola del "mi richiami"; oppure "mi mandi un email". Lì, nove su dieci, si apre un baratro spaventoso di rimandi continui. In realtà il "recall me please", o il "mi mandi un'email", è un "no" cortese. Tutti modi per dire "non mi interessa" senza affrontare la "negatività" di un "no" esplicito.

Mentre al venditore professionista, probabilmente, interessa agganciarsi a questo tipo di risposte con trovate sagaci al fine di ottenere il famoso appuntamento; a noi fotografi tanto basta per passare direttamente al contatto seguente senza spomparsi troppo.

Insisto su questi aspetti negativi della telefonata perché sarà

l' 80 / 90% degli esiti dei contatti; e l'esperienza mi ha insegnato che il non saperli gestire fa danni per il futuro: incide sull'autostima; procura tediose perdite di tempo, con il relativo aumento dello stress.

Il modo migliore per gestirli è trattarli per quello che sono, quindi lasciare i recapiti (quello sempre comunque) e passare al contatto successivo.

Richiamano? Quasi sicuramente no! Quasi, ma qualcuno a volte lo fa. Ma non è questo l'importante.

Bisogna capire bene, anche se è stato detto talmente tante volte da diventare una sorta di luogo comune, che si gioca una piccola partita a scacchi. Chi ascolta non conosce chi chiama, e l'impressione la fa da padrone. Sopratutto in un mercato come quello della fotografia che ha i contorni estremamente sfumati ed indecifrabili.

Come in ogni partita a scacchi la prima cosa importante è non perdere pezzi. Sopratutto in vista di un'acquisizione stabile della clientela.

L'interlocutore abituato, come tutti, a liquidare i "questuanti" con un generico metodo di comportamento da attuare automaticamente; rimane assolutamente spiazzato da una reazione diversa alla quale non è preparato. Questa è la prima "difesa" per "dominare il gioco" in seguito. Questo è l'unico caso in cui consiglio di prepararsi "frasi d'uscita". Cioè quelle 3 o 4 battute che chiudano il discorso e consentano di chiudere il telefono.

La chiusura deve essere cortese, fredda, ma sopratutto lasciare una piccola sensazione di ironia.

Dire con malcelato divertimento: "Non voglio intasargli di più la posta elettronica" oppure "non voglio rischiare di disturbarla nuovamente come evidentemente sta succedendo adesso"; un po', senza esagerare, divertiti; insegna a mettere un po' apposto chi, rispondendo in questo modo, non sta rispettando il lavoro degli altri. Aggiungendo i propri recapiti (anche lì non bisogna perderci troppo tempo); salutare e chiudere. Qualcuno, non senza successo, aggiunge, ancora più ironico: "Mi raccomando mi richiami che io l'aspetto".

Sicuramente se ne guadagna in dignità, e questo già basterebbe; ma sopratutto ribalta completamente i rapporti di forza, lasciando in chi ascolta, la sensazione di aver perso qualcosa.

Quando, dopo un anno, ammesso che non si faccia risentire prima, verrà richiamato per un "secondo giro", la trattativa andrà molto diversamente.

Concludendo, la telefonata a freddo deve essere: cortese, rapida e coincisa. Ogni parola in più fa perdere punti.

APPUNTAMENTO

Comunque, senza scoraggiarsi troppo, malgrado le segretarie arcigne, i titolari fantasma, gli inderogabili impegni e chi ne ha più ne metta; se si telefona con un minimo di criterio, normalmente, un appuntamento al giorno, su 30 / 40 telefonate, si ottiene.

E' possibile gestire favorevolmente l'incontro de visu?

E' possibile fare una sintesi rispetto all'altrettanta letteratura prodotta su questo argomento?

Lasciando ovviamente a ciascuno la libertà di approfondire nei dovuti modi, penso si possa fare una sintesi.

Sintesi fattibile perché fondamentalmente l'appuntamento è, e deve essere, molto semplice. Se "si complica" è "fallito".

Un incontro, sostanzialmente fallisce quando il fotografo non riesce a farsi valere per quello che considera giusto.

Semplice e chiaro.

L'appuntamento ideale è quello in cui si arriva; si espone il proprio progetto; si fanno le richieste economiche del caso; il cliente entusiasta firma e da un congruo anticipo, magari, cash.

Ovviamente non è mai così, e se lo fosse gran parte di questo scritto sarebbe inutile. La verità è che le reciproche aspettative sono diverse. Ogni volta si svolge una piccola sfida; che, per il solo fatto di essere giocata, vede sempre soccombere il fornitore, non certo il committente.

Possiamo dire che rispetto all'incontro ideale, sopra descritto, ogni impuntatura; richiesta; deroga; domanda; incomprensione; è di fatto un granello che intoppa il meccanismo e rischia di far fallire tutto. O meglio, per ogni intoppo il fotografo perde punti; fino a quando non gli rimane altro che alzarsi ed andarsene, senza aver concluso nulla.

Per il cliente è molto più semplice, se non è soddisfatto, cerca qualcun altro.

Brutalmente, chi ha i soldi, ha il coltello dalla parte del manico.

Trovo molto interessante parlarne, perché, effettivamente, una buona trattativa può fare la differenza. Con gli anni, l'esperienza, sicuramente si impara a condurre bene i giochi. Ma nel frattempo quanti incontri vengono buttati via? Credo che una piccola base teorica possa aiutare chi è all'inizio, a non farsi prendere per i fondelli dal primo che passa (senza voler mancare di rispetto a nessuno).

Si possono attuare strategie che aiutano; che altro non sono che comportamenti oleati dagli anni d'esperienza.

La trattativa ad imbuto, della quale stiamo per parlare, e che abbiamo già accennato per la telefonata, è qualcosa che con l'esperienza nasce spontanea: quando si impara, a proprie spese, fallimento, dopo fallimento, che una domanda fatta al momento giusto può far, almeno, non perdere tempo inutile.

Come al telefono, così di persona, bisogna attuare atteggiamenti e dire cose, di cui una è propedeutica alla seguente.

Ma prima di entrare nel dettaglio, é bene che si parta dall'idea che, chi riceve un fornitore, ha le sue strategie per cercare di spendere meno, ed è legittimo.

Le aziende, sopratutto ad alto livello, spendono cifre colossali per preparare i propri addetti agli uffici acquisti.

Ma anche a dimensioni ridotte, un imprenditore capisce molto presto che se si comporta in un "certo modo", risparmia un sacco di soldi.

Bene o male, ad ogni incontro ci si trova sempre di fronte ad un interlocutore ben acculturato; con ampie strategie di marketing e di psicologia; che cerca di mantenere il controllo su tutta la fornitura in modo da restare in linea con le esigenze aziendali.

E più si incontreranno grandi aziende, più questo sarà vero.

Un coach mi disse una volta: "A certi livelli il rischio di essere fatto a pezzi durante la trattativa è forte! E se non si sta attenti, è capace che si esce che si deve pagare, anziché essere pagati. Quando si arriva ai piani alti, certi posti sono occupati dagli squali.".

La miglior difesa, non è l'attacco; ma chiudersi bene a riccio su pochi elementi ben chiari, per facilitare la conduzione della trattativa.

Nella sua semplicità elementare, bisogna non scordarsi mai che, se il cliente vuole risparmiare il più possibile; il fotografo cerca di non farsi spremere come un limone, e cerca di guadagnare il più possibile. Ma ha una debolezza: vuole portare a casa il lavoro. Il committente sicuramente lo sa; ma se lo "capisce", strizza i testicoli con uno spremi agrumi.

Per cui è meglio che il proponente giochi in difesa, attento a non far capire quanto voglia abbia, o bisogno, di quella commessa.

Ed è bene sapere sin da subito che un certo quantitativo di appuntamenti sarà abortito. Sopratutto i primi. La poca dimestichezza farà accumulare errori che potranno servire solo per l'esperienza successiva.

Tenuto presente tutto ciò, bisogna entrare nel merito di come può muoversi il fotografo a proprio vantaggio. Egli ha tra le mani una buona arma, forse l'unica valida, che viene usata da tutti i venditori della terra, di ogni tempo e luogo: la voglia del "titolare d'azienda", del direttore acquisti, di primeggiare, di imporsi, di essere alpha.

E' il vero segreto della vendita. Non ho mai trovato un solo libro, articolo, piuttosto che conferenza, che non spieghi come assecondare la voglia di supremazia del cliente.

Bisogna solo capire come farlo senza farsi scoprire, otterrebbe l'effetto opposto: il cliente si sentirebbe preso in giro e quindi si chiuderebbe a riccio.

Per cui mai esagerare con atteggiamenti servili ed eccessivamente accondiscendenti; oppure all'opposto, mai mostrare troppa sicurezza.

Ora darò delle indicazioni che potrebbero sembrare, ai più, assolutamente assurde; eppure, assicuro, sono il pane quotidiano di rappresentanti e venditori. Indicazioni, non solo sperimentate, ma studiate, e confermate da tanti venditori, negli infiniti corsi di vendita fatti.

Cominciamo dal modo di vestirsi: evitare giacca e cravatta, vestirsi in modo pulito, ordinato, ma semplice. Evitare gioielleria vistosa; ad eccezione di un bel un bracciale e/o un orologio, come vedremo tra pochissimo.

Entrare, salutare stringendo la mano e sedersi composti.

La verità è che se in fase di trattativa ci si rilassa troppo, l'unico a guadagnarci è il committente. Ed è uno dei capisaldi insegnati, come un mantra, dall'altra parte della barricata: far abbassare la guardia al venditore il più possibile. Quindi può accadere di essere accolti con estrema gentilezza ed affabilità; fatti accomodare in salotto con un buon caffè; ed un' esortazione a darsi del "tu"; condito con sorriso a 32 denti di segretarie "mozza-fiato", e titolari "in".

L'errore di irrigidirsi, come di lasciarsi andare, sarebbe lo stesso. Il modo migliore è far finta di cascarci; con la coscienza che c'è un tentativo di "intortamento" con candeline, tutto qui.

Mai accavallare le gambe in fase iniziale.

Unire le ginocchia in modo composto e mettere le braccia sui braccioli o, in mancanza, sulle cosce.

MAI, dico MAI, in tutte le fasi della trattativa appoggiare le braccia sulla scrivania del boss.

Non si ha molto tempo a disposizione. Ogni minuto di troppo rafforza il cliente, non il fotografo.

Universalmente, il tempo riconosciuto come utile alla trattativa è di venti minuti; dal momento in cui si stringe la mano all'interlocutore, al contratto firmato. E' il tempo giusto. Meno di venti si rischierà di essere troppo sbrigativi; più di venti si rischierà di sembrare troppo prolissi oppure, peggio, troppo liberi durante il giorno.

Di questi venti minuti, dieci dovrebbero essere dedicati a "salameccare" il futuro cliente.

Non sono io a dire, che questi primi dieci minuti sono i più importanti, spesso i guru dicono che la firma contrattuale dipende esclusivamente dai primi dieci minuti.

A pensarci bene, non hanno del tutto torto. Infatti sono i i minuti durante i quali, conoscendosi, si stabiliscono i rapporti

forza, e si prendono le giuste distanze.

Per dare importanza a qualcuno la cosa migliore è chiedergli notizie e ragguagli sul suo settore d'attività.

E' sempre meglio evitare di fare domande dirette sulla azienda stessa. Il rischio di mettere in imbarazzo è forte.

Chiaramente si devono snocciolare un po' di complimenti, ma senza esagerare.

Molto più importante è investirlo del ruolo dell'Insegnante. Farsi spiegare.

L'ideale, se non lo si conosce, è informarsi del settore d'affari del committente, e farsi risolvere qualche dubbio. Avviare un discorso circa le difficoltà e/o la gestione degli affari, in sintesi metterlo un po' in cattedra. C'è anche chi suggerisce domande un po', ma non troppo, ingenue, per aumentare il senso di superiorità dell'interlocutore.

Una consulente finanziaria mi confessò tutta la "sua" trattativa. Cominciò a dirmi come si vestiva: gonna appena sopra il ginocchio, per trasmettere fragilità ma non aggressività sessuale. Sedendosi, addirittura, metteva i palmi delle mani verso l'alto, appoggiando le braccia ai braccioli, o meglio sulle gambe. Trucco preso in prestito dai domatori di bestie feroci: i palmi rivolti verso l'alto "chiedono il permesso per entrare nei territori delle belve".

Quando le chiesi se funzionava, mi rispose, ridendo, che con una tigre non lo aveva mai provato, ma con i clienti era infallibile.

Così riusciva benissimo a far sentire alpha il committente; facendolo parlare; vantarsi. Intanto lei, ascoltandolo, immagazzinava.

Poi all'improvviso, passati 10 minuti, tirava su la schiena; accavallava le gambe; cominciava a gesticolare giocando con una penna e facendo ciondolare il bracciale d'oro che aveva al polso. Questo gioco bracciale e/o orologio con pennarellone, e/o penna, ha un effetto assolutamente ipnotizzante.

Rimette il ruolo di protagonista nel venditore, dimostrando che la musica è cambiata.

A questo punto, e qui bisogna essere veloci ad immagazzinare

nozioni e a rielaborarle, si possono ritirare fuori tutte le informazioni catturate al cliente e trasformarle in modo utile alla trattativa.

Il vantaggio di questa strategia è che, dove e quando riesca, spezza qualunque resistenza nel committente. Infatti, "spodestato" dal suo ruolo di leader, rimane sbalestrato, e magicamente, si rimette alle labbra di chi gli sta di fronte.

Questo è il momento di avvicinarsi alla scrivania, per farsi un po' di spazio, stendere fogli bianchi sui quali scrivere; tracciare linee; fare cerchi; mettere in riga numeri; sottolineando le argomentazioni.

Il pennarello grande e nero è meglio.

Secondo molti corsi di vendita, il foglio ed il pennarello hanno la funzione di preparare il terreno psicologico al contratto ed alla penna per firmarlo. Secondo altri, perfeziona l'effetto ipnotico. Comunque rimane verità assoluta: più è grosso il segno che lascia sul foglio, più è facile arrivare alla conclusione contrattuale.

In questo contesto l'uso del tablet è controproducente: freddo; lascia una sensazione di non capito che rema contro.

Si hanno dieci minuti in questa seconda fase per arrivare al contratto.

Può sembrare un tempo brevissimo; ma credetemi è più che sufficiente. Superare questo tempo significa dare, su un piatto d'oro, la possibilità alla controparte di organizzarsi e mettere i bastoni tra le ruote per raggiungere accordi più favorevoli a lui. Infatti, se per noi il massimo risultato è nei venti minuti; per la committenza, il massimo risultato è oltre i venti minuti.

In realtà le tecniche di vendita approfondiscono questa tempistica, spingendosi oltre. E senza andare troppo oltre gli obiettivi prefissati da questi appunti, possiamo sottolineare alcuni aspetti di quanto detto fin' ora.

Venditore ed acquirente hanno risultati opposti al trascorrere del tempo.

Il cliente ha bisogno di tempo per valutare, e non commettere errori. Una trattativa rapida lascia un impressione di troppo interesse nell'acquisto, facilitando non poco la contrattazione a

suo sfavore.

Di contro il venditore deve lasciare meno spazio possibile a tutto quello che può sorgere come obiezione; e non dare l'impressione di tenerci troppo, cosa che consentirebbe al cliente di approfittarne.

Il tutto è stato studiato in modo molto approfondito e complesso.

Si è arrivati a questa sorta di tabella oraria per i rappresentanti, che parte dal preciso punto di vista che tutti gli attori stiano applicando una strategia e non siano in buona fede.

Quello che viene sempre obiettato è che non tutte le trattative possono essere concluse in 10 minuti. Spesso, anche nel settore della fotografia, il servizio da espletare richiede numerose e tortuose informazioni.

Ebbene, oso affermare che non è mai vero! Non è mai necessario superare questi 10 minuti.

In qualunque caso, in questo tempo si possono stabilire gli estremi di quello che viene richiesto, rimandando ad un'email tutti gli approfondimenti necessari; preventivo compreso.

Addirittura se ne acquista in serietà e professionalità.

Anche se può sembrare, e forse anzi sicuramente lo è, paranoico, rimane il fatto che certi comportamenti, fatti anche in buona fede, portano determinate conseguenze. Si è visto che la durata dell'incontro è in grado di influenzare fortemente una parte piuttosto che l'altra.

E' chiaro che tutto è da usare "cum grano salis"; nessuno impone a nessuno di stare con il cronometro in mano. Tanto meno bisogna alzarsi e andarsene sbattendo la porta al ventesimo minuto e zero secondi.

Però creare un forma mentis adatta a chiudere gli incontri in una ventina di minuti, giova alla capacità di chiudere le trattative più a favore del professionista.

E' anche importante capire, che un cliente che ci accoglie con giovialità, sorriso e confidenza, tirandola per le lunghe, non è mai in buona fede; e anche se legittimo, cerca di carpire condizioni a lui più favorevoli.

DA GRANDE FARO' IL FOTOGRAFO

Quindi se si riesce ad organizzarsi e a mettere in moto una serie di comportamenti che riescano a chiudere un incontro nei complessivi venti minuti, se ne guadagna soltanto; sia che ci si incontri per fotografare un panorama fuori della finestra, sia che si trovi di fronte ad una campagna pubblicitaria mondiale.

Molto importante a questo proposito, è il tempo che si aspetta quando si è ricevuti, in anticamera, dopo aver annunciato il proprio arrivo. L'esperienza; i tantissimi corsi di vendita; ma gli stessi rappresentati, sono tutti concordi nel dire che non si può aspettare più di dieci minuti prima di essere accolti.

In realtà, quando si è ben attesi, cioè quando il committente sta veramente aspettando il fornitore, non passano più di 3 o 4 minuti in anticamera. E' il giusto tempo per chiudere qualunque cosa si stia facendo e ricevere il professionista.

Già al quinto minuto di attesa, onestamente, il cliente sta mancando di rispetto: segno di poco interesse; ma anche di presunzione ed arroganza, detto senza mezzi termini.

Allora i vecchi del mestiere consigliano l'attesa educata di altri 5 minuti e poi bisogna andarsene.

Inutile aggiungere, che un'attesa protratta nel tempo in sala d'aspetto, significherebbe accettare una mancanza di rispetto verso la propria persona, che influenzerebbe non poco la trattativa.

I miei allievi a questo punto fanno sempre due obiezioni: la prima è che comunque potrebbe esserci un contrattempo; la seconda è che se il tempo limite è di 5 minuti, attendendone altri cinque, non si sta sempre accettando una mancanza di rispetto?

Comincio dalla seconda domanda: Sì, ma educazione vuole, comunque, di dare un po' più di tempo. Tanto se non si è ricevuti nei primi cinque, non si verrà mai ricevuti nei secondi 5. Anzi diventa sicuro al 100 % di slittare tra i venti minuti e la mezz'ora; per cui il rischio di iniziare la trattativa già perdenti è praticamente nullo.

Ora veniamo alla prima domanda: Immedesimiamoci nel cliente.

Ci sono tre lapalissiane possibilità: Si ha molto bisogno di quel

prodotto; ci si sta informando perché se ne sta valutando l'acquisto; si è accettato l'incontro solo per tenersi informati.

Caso vuole, nella nostra ipotesi, che proprio quando la segretaria ci avvisa dell'arrivo del rappresentante; si riceve una telefonata importantissima, oppure gravissima.

Come si reagisce rispetto a chi attende in sala d'attesa, alla luce delle tre ipotesi sopra formulate?

Senza cadere nel retorico, ognuno si risponda da solo e tragga le dovute considerazioni.

E' chiaro che, ovviamente, ogni caso è a se.

Però, di tutta la tempistica ideale dell'appuntamento, fin qui descritta, l'unico momento, a mio avviso, da controllare "abbastanza" con il cronometro, è proprio il tempo d'attesa in sala d'aspetto.

Per tutto il resto, conta la situazione, l'esperienza, quello che si percepisce sul luogo.

Dopo questo bel pistolotto sui tempi "giusti" per portare avanti una trattativa, vediamo, se pur brevemente il "contenuto" della trattativa.

Abbiamo accennato alla tecnica dell'imbuto.

E' un arma molto potente, ma come tutte le armi potenti se non saputa usare, può ritorcersi contro.

Il mio consiglio è attuarla gradualmente, appuntamento dopo appuntamento, imparando dall'esperienza; senza mai esagerare troppo.

Vedrete che negli anni si raffinerà un po' da sola.

La teoria dice che: bisogna prepararsi una serie di domande, sempre più stringenti, che sono propedeutiche l'una alle altre con risposta affermativa.

Questo significa che ad ogni sì della domanda precedente, si procede con la domanda seguente. Al primo no, si chiude la trattativa e ce se ne va.

E' una tecnica che è stata lungamente studiata e perfezionata da milioni di venditori nel mondo; ma sarebbe fuorviante per noi professionisti dell'immagine approfondirla ulteriormente, ci basta il risultato.

Per il fotografo è importante comprendere che le domande devono essere mirate: senz'altro per capire il lavoro da fare; ma sopratutto a raggiungere il contratto nelle migliori possibilità economiche possibili.

E' inutile elencare tutta una serie di domande possibili; non si tratta di imparare una lezione a macchinetta.

Importante invece, è capirne il concetto; preparare, sempre, il colloquio del giorno dopo. Mai affrontare un appuntamento improvvisando.

Si può dire che le domande, partendo da quesiti generici; proseguono per scoprire l'effettivo interesse del committente al prodotto offerto; per chiudersi, stringenti, sugli accordi economici veri e propri.

Va da se, che in in tutta questa lunga sequela di domande e risposte, qualunque "no" della controparte ne rivelerebbe uno scarso interesse nella conclusione economica della trattativa, rivelando una possibile vacuità. Obiettivamente non è arduo sostenere che ci sono tantissimi perditempo, che accettano gli appuntamenti per pura curiosità; molti, ma molti, di più di quanto si possa supporre.

Il tempo e l'esperienza, come al solito, saranno i veri insegnanti.

Rimane il fatto che, alla base di tutte le tecniche di vendita possibili, c'è una sorta di sotto testo: cioè cercare, sfrondando da tutte le occasioni che si presentano, chi è veramente interessato da chi non lo è.

Non è facile e scontato come si potrebbe credere. Perché effettivamente a dare retta a tutti non si fa mai giorno.

Per chi si è lanciato nell'impresa, senza una specifica tecnica, si è trovato oberato da una serie di appuntamenti ed impegni inconcludenti, che gli hanno precluso ogni successo. C'è chi sostiene, non a torto, che la vera tecnica di vendita, è arrivare quanto prima possibile, a chi sta veramente cercando cosa gli si offre.

Mi ricordo, durante i corsi di vendita di una nota azienda telefonica, ci veniva spiegato che l'importante era telefonare a chi in quel momento stava imprecando per la bolletta telefonica, ap-

pena ricevuta, della concorrenza.

Fondamentalmente si trattava di scovare chi, con la concorrenza, si era trovato un conto telefonico giudicato troppo alto: tutti gli altri, ci dicevano, fanno solo perdere tempo.

Quando mi sono messo al telefono per cercare commesse professionali, ho riportato questa mentalità, ed ha funzionato molto bene.

E' meglio, la sera prima, informarsi approfonditamente sull'azienda in questione; sul suo mercato di riferimento; sugli eventuali competitor del futuro cliente. La chiacchierata "rompi-ghiaccio" iniziale, deve essere preparata con cura, evitando argomenti e domande imbarazzanti (ovvio); sopratutto creare domande "ingenue" che accrescano il senso di forza del committente, tutto già detto ma è sempre meglio ripeterlo.

Poi prepararsi la traccia della trattativa. E come abbiamo detto, creare domande alle quali si sia un po' costretti a dire sì; e siano propedeutiche al proseguo dei colloqui.

Poi è ovvio che bisogna arrivare puntuali, essere comunque educati, etc. etc.

TEMPI DI AFFERMAZIONE

Bisogna un po' tirare le somme e capire di che tempi di realizzazione si sta parlando.

Quanto tempo ci vuole per fare il medico?

L'ingegnere?

Il pilota?

Quando si iniziano questi percorsi accademici, qualcuno sa quanto tempo occorra per realizzarsi compiutamente in professioni ben retribuite?

Soprattutto che garanzie ci sono che effettivamente si riesca a diventare ciò che si vorrebbe?

Mi ci soffermo un attimo, perché spesso sono domande che gli allievi mi chiedono.

Perché per fare il fotografo dovrebbe essere diverso?

Stranamente il fotografo soffre di una carenza formativa, principalmente dovuta dall'illusione che prepararsi sia facile ed inutile. Volte infinite mi sono sentito dire che si voleva fare il fotografo perché si pensava fosse facile, ben retribuito e sopratutto perché non richiedeva eccessiva preparazione.

Quasi che comprando, in un grande magazzino una macchinetta fotografica, e qualche tutorial visto su YouTube; si potesse accedere ad una vita ricca e piena di soddisfazioni.

E' sempre opportuno richiamare alla realtà di tutte le cose e di tutte le professioni: nessuno è "atteso", aspettato, per fare un determinato lavoro. Tutti i mercati sono pieni di professionisti che fanno più che bene il proprio lavoro. E bisogna "inserirsi", farsi largo, proprio come si farebbe su un autobus affollato; dove, prima di riuscire a sedersi, bisogna aspettare molte fermate, e forse, anzi spesso, non ci si riesce per tutto il tragitto.

Bisogna essere ben coscienti, già lo accennato, che non bastano pochi mesi di studio, ma bisogna affrontare anni di scuola con docenti qualificati e bravi che insegnino "veramente" a fotografare.

Il periodo di studio è ben quantificabile in almeno almeno 5 anni.

A questo dobbiamo aggiungere il classico "apprendistato" presso qualche studio, magari gratuitamente, per capire come funziona il nostro particolare lavoro. Diciamo un paio d'anni?

Tutto quello che abbiamo detto in queste righe richiede un periodo d'avviamento. Secondo la mia esperienza, pur non essendoci parametri fissi, ed il tutto dipendendo da mille ed uno fattori, bisogna aspettarsi un periodo di almeno altri 3 anni prima di vedere dei risultati tangibili. E forse sono anche pochi.

Diventare fotografo significa affrontare un periodo di "incubazione" di almeno una decina d'anni.

Certamente prima ci si comincia e meglio è. Tanto si può fare già quando si studia in termini di conoscenze, relazioni, e post su Facebook e simili. E questo può accorciare un po' i tempi. Ma non bisogna illudersi che possano essere meno di sei o sette.

In realtà sto parlando di un periodo di preparazione, durante il quale si lotta per affermarsi, accettando condizioni di lavoro e compensi non congrui a quello che si offre. Affrontando i clienti "sbagliati": quelli che non pagano; quelli arroganti; quelli furbi; etc. etc. Chi più ne ha più ne metta.

In parole povere mi sto riferendo alla famosa Gavetta.

GAVETTA

Prima di passare ad accenni sugli aspetti strettamente economici con qualche consiglio, vorrei spendere qualche parola sulla famosa "gavetta".

E' importante sottolineare come oggi stia di fatto cambiando connotati.

La classica gavetta richiedeva un apprendistato anche tecnico presso "maestro" a bottega. Significava andare a lavorare presso terzi per imparare il "mestiere" o la "professione". Era normale non essere pagati, anzi tradizione del medio evo e del rinascimento era che l'apprendista pagasse il maestro.

Al fine del periodo di gavetta, l'allievo era un mestierante completo, già conosciuto dalla clientela; e poteva contare su un certo numero di clienti del proprio maestro che lo avrebbero seguito nel suo emanciparsi.

Questo percorso formativo, che a mio avviso aveva la sua saggezza e i suoi vantaggi, oggi è praticamente sparito. Riamane un periodo molto piccolo di formazione presso terzi a seguito di una formazione scolastica; anzi, sempre più spesso, si vedono professionisti affermarsi senza che abbiano fatto un solo giorno di lavoro presso terzi.

Ma si può dire che il concetto di "gavetta" sia sparito?

In realtà permane, cambiando modalità. Proprio perché "nessuno sta aspettando l'ennesimo fotografo", è necessario un periodo di tempo "d'incubazione" durante il quale bisogna "arrancare" per trovare commesse; accettare di essere pagati poco, mettendo anche in campo il non esserlo affatto. Per anni bisogna accettare le "briciole" del mercato, costruendosi con lentezza ed estrema serietà una clientela seria e che è disposta a pagare pur di avere quel professionista piuttosto che un'altro.

E' veramente importante ricordasi sempre la legge di vita: "La fiducia si acquista a grammi e si perde a chili". Cioè basta un pic-

colo errore per rovinare anni di meticoloso costruzione.

Senza voler fare inutili polemiche, l'antico apprendistato a bottega, consentiva un confronto diretto con le esigenze del mercato, un avvicinamento alla clientela ed una crescita professionale al riparo da errori dietro al nome maestro che era il responsabile dell'attività. Per bilanciare, era anche vero che spesso era difficile emergere per la gelosia del professionista che aveva tutto l'interesse a bloccare le capacità dell'allievo.

Tutto questo perché non si è conosciuti; i migliori clienti sono già presi; i mercati della fotografia sono stra-saturi.

Possiamo concludere che, oggi, la gavetta è un lungo periodo di inserimento nel mercato; fino a raggiungere una posizione stabile professionale che consenta un flusso di lavoro almeno sufficiente a mantenere se stessi e la propria famiglia.

MERCATI DI RIFERIMENTO

La trasformazione del mercato professionale ha comportato alcuni stravolgimenti di assetto.

Negli anni ottanta, ad una prima sovrabbondanza di fotografi, sicuramente rispetto ad oggi ci sarebbe da ridere, il mercato rispose creando, di fatto, una specializzazione merceologica; che divenne in quel periodo sempre più settoriale. In sintesi in quegli anni, ci fu una tendenza, per cui, i vari fotografi specializzati nei vari settori, cercavano mercati ancora più settoriali: ad esempio i fotografi di moda si specializzavano per fotografare i cappotti; oppure i cappelli, o le gonne; etc. etc.

Questa super specializzazione della professione, almeno in Italia, non ebbe una reale affermazione, a causa proprio di una mancanza di adeguata domanda. Di fatto la quasi totalità dei fotografi si ritrovò senza commesse, a cercare di sopravvivere senza un reale mercato, cercando di emergere rispetto ad una concorrenza sempre più serrata.

Allora ci fu una inversione di tenenza, che fece sopravvivere, proprio, quel fotografo capace di occuparsi di più settori contemporaneamente.

Ne parlo perché si raggiunse un'apice assolutamente paradossale: schiere di "professionisti" dalle sigle roboanti ed inglesi, che si vantavano di improbabili specializzazioni, senza di fatto lavorare. Il mercato era in mano a pochissimi operatori che si gestirono ben gelosamente tutte le commesse.

Atteggiamento che in parte ancora oggi sopravvive, anche se possiamo considerali fenomeni di nicchia.

Oggi la situazione è cambiata ulteriormente.

Proprio a causa di un'eccessiva polverizzazione dell'offerta; di un'enorme difficoltà di inserimento nel lavoro; nei vari settori merceologici è diventato importante trovarsi la propria "nicchia"; e lì costruire saldamente la propria carriera.

E' diverso dall'antica "super specializzazione". Perché all'epoca ci si specializzava per fotografare un solo tipo di prodotto. Qui è richiesto qualcosa di diverso. E' richiesto l'inserimento in un settore, che, comunque, ha esigenze molteplici.

E non è tanto importante quale settore scegliere, ma "come" ci si avvicina.

Proprio perché, in un primo impatto, tutti i settori sono saturi di fotografi.

Ne abbiamo già parlato; si tratta di vedere altri punti di vista per scovare appigli che consentano di aggredire il mercato.

Mi riferisco a quello che in economia è chiamato "stravolgere le strategie di mercato per riassestarlo a proprio favore".

Le aziende fanno queste cose con estrema naturalezza; pagando fior fiore di professionisti per trovare sempre nuovi input; offrire i propri prodotti in modi sempre "diversi". Quindi perché non imitarli, alla luce del fatto che a loro funziona?

Fondamentalmente, riuscire a farsi notare e scegliere dalla committenza anche con metodi non tradizionali può essere un sistema, se vogliamo, per sbaragliare la concorrenza in modo lecito: fa parte del gioco.

I guru del marketing, non certo io, insegnano che creando una "strategia" diversa rispetto agli altri, di fatto, ci si ritrova in posizioni di mercato senza più concorrenza, in quanto si è unici in quel modo di proporsi; almeno fin quando non si è imitati, ma questo è un'altro discorso.

In fin dei conti, una volta capito il settore della fotografia nel quale si vuole emergere; moda, still-life, architettura, etc.etc.; l'unico ostacolo è capire come inserirsi, poi il gioco è fatto.

Se si aggiusta una strategia che consenta, appunto, di riassestare il mercato a proprio favore, il percorso è in discesa ed assolutamente vincente.

Non si tratta di sciorinare tutta una serie di consigli che potrebbero lasciare il tempo che trovano.

Ma di capire il metodo con il quale muoversi.

La prima cosa da fare, ed è anche abbastanza spontaneo che accada, è rendersi conto di cosa succede attorno; entrando in con-

tatto con le varie competenze con cui si interagisce, già in epoca di studio.

Riuscire a capire quali sono le carenze endemiche di cui soffre un settore merceologico; è importantissimo.

In tanti anni ho accumulato tanti episodi che mi hanno insegnato qualcosa.

Una volta stavo su un set di un film, accreditato per fotografare un attore per una rivista italiana.

All'ora di pranzo, quando arrivò il famoso furgone con i celebri cestini per il pranzo; tutto il cast del film, tecnici compresi, non si misero in fila per prendere il mangiare. Ma, al contrario, attesero che gli addetti al catering facessero il giro per consegnare il pasto.

Il fatto onestamente mi stupì alquanto.

La società di catering si era resa conto che la fila per ritirare il cestino, era una carenza di settore, che costringeva tutti a perdere tempo in estenuanti file.

Da qui l'idea di organizzare un servizio di consegna persona per persona, ad un costo estremamente limitato, ma di grande effetto sul mercato: perché offriva una soluzione nel momento più delicato, in termini di tempo, per una produzione cinematografica. Gli attori in fila per il cestino, si stancano, perdono tempo, e spesso sono costretti a riprendere il lavoro con il boccone sullo stomaco; se non addirittura, e non capita di rado, a saltare il pasto.

Questa società si è ritrovata da sola sul mercato in posizione di assoluto predominio almeno fin quando non è stata imitata da altri.

Di questo si tratta, trovare qualcosa che possa risolvere un endemico problema, ogni settore ne ha infiniti, per cui, assolvendolo, si è gli unici ad essere chiamati.

Ma questo può riuscire solo frequentando da dentro un settore di lavoro; interagendo strettamente con le aziende che ne fanno parte.

Prendiamo l'esempio di Giampaolo Sgura, che è l'esempio classico di come si "costruisce" il proprio lavoro. In un'intervista presso la prestigiosa scuola I.E.D. ha raccontato la sua storia.

Appassionato di moda, ha cominciato come volontario, quindi non pagato, a raccogliere i vestiti durante le sfilate.

Il primo progetto al quale partecipò fu quello di fornire pulmino e se stesso come autista, gratuitamente.

Cominciando con questo tipo di incarichi, dove, se andava bene, non pagava lui; riuscì a conoscere il mercato della moda dall'interno; capirne le esigenze; ed offrirsi, come fotografo, con soluzioni adeguate. Non poteva non avere successo.

Questo è quello che rimando come messaggio, e che oggi è un po' l'unico che funzioni realmente. Sicuramente scomodo, faticoso, lento; ma proprio per questo assolutamente efficiente.

Già nella fase di apprendimento, cioè quando si fanno i progetti per la scuola, è bene cominciare a guardarsi attorno e prendere appunti su quello che si può offrire di meglio di quello che il mercato offre. Ma non solo come clientela diretta. Nessuno vieta di accreditarsi anche rispetto all'indotto di un settore. Per cambiare esempio; possiamo parlare della fotografia di still-life: il cuoco, che prepara il piatto più gustoso del paese; ha bisogno sicuramente di fotografie, ma potrebbero averne bisogno anche il ristorante che lo ospita; il brand che produce la cucina utilizzata dallo chef; chi gli fornisce la divisa; e così via dicendo.

Per quanto possa sembrare assurdo, ci sono interi settori della fotografia che sono in mano al più grande dilettantismo e che aspettano solo efficienti e bravi fotografi, in grado di fornire un servizio professionale ed esperto.

Per un certo periodo di tempo avevo trovato un buon mercato, non tanto come fotografo matrimonialista; ma come fotografo dell'allestimento del matrimonio.

Venivo chiamato dagli Wedding Planner per fotografare tutti gli allestimenti: dalla cerimonia al ricevimento, compresi i piatti dei cuochi, prima dell'arrivo degli sposi.

Mi ero reso conto, o meglio si era resa conto la mia compagna, che gli organizzatori avevano bisogno di immagini di portfolio. Ma dovevano "accontentarsi" del materiale che gli forniva il professionista matrimonialista; che certamente non poteva dare un lavoro accurato, in quanto impegnato con gli sposi.

Era anche abbastanza divertente la corsa ad anticipare l'arrivo degli ospiti e degli sposi nelle varie tappe del matrimonio.

Fu un periodo, che sicuramente non mi rese ricco, anche abbastanza stressante; ma sicuramente ben remunerato, e mi permise anche tutta una serie di amicizie collaterali che mi allargarono notevolmente il giro. Tra l'altro acquisii come clienti molte location di ricevimenti, quali ville e parchi, che avevano ancora di più bisogno di materiale ben fatto.

Un altro mercato possibile è quello delle agenzie immobiliari; che pretendono di vendere gli immobili scattando le fotografie degli appartamenti senza nessun criterio. Chi si affaccia al settore con una buona base, e neanche eccessiva, di competenza di fotografia d'architettura; un' attrezzatura buona; e non si fa pagare troppo, a mio avviso può monopolizzare il mercato; riservandosi di alzare i prezzi al momento opportuno.

Possono essere esempi che lasciano il tempo che trovano; ma sono spunti per stimolare a vedere le cose da altri punti di vista, senza pregiudizi alcuni. Aprire la mente a tutte le possibili variabili.

LA TRAPPOLA DEL NUDO

Un po' fuori tema, voglio dedicare qualche parola ad un settore nel quale è meglio non addentrarsi troppo, perché fortemente ghettizzante, tanto da isolarne la carriera.

Mi riferisco alla fotografia di nudo. Ha sempre chiuso le porte a qualunque altro lavoro, in quanto si viene etichettati come "quelli che fotografano le donne nude", punto.

E se c'è stata un epoca d'oro, durante la quale, fotografare donne, più o meno vestite, rendeva famosi, ricchi e felici; oggi è vero che rende solo felici.

Perché, data la diffusione sovrabbondante di pornografia a buon mercato su internet, è un settore che non da più reddito.

Nessuno, ovviamente nega il diritto di farlo; anzi, studiando il ritratto e la moda, è auspicabile fare dell'esperienza con il nudo: per conoscere il corpo umano con i suoi rapporti. Nei miei stage di fotografia lo affronto; non c'è nessun moralismo in questo discorso.

Quindi se qualcuno vuole affrontare il nudo in fotografia, possono valere i seguenti suggerimenti.

Il consiglio che posso dare, dettato dall'esperienza, per chi volesse affrontare l'argomento, è parlare chiaramente con la/il modella/o.

L'imbarazzo, come la non sufficiente sicurezza, induce spesso a tergiversare, a far capire senza dire chiaramente; rimandando le richieste di "svestizione" al momento dello shooting, puntando tutto sul coinvolgimento, su una presunta naturalezza del nudo in quanto tale. Sono tutti approcci che creano problemi anziché risolverli.

Posare nudi davanti ad una macchina fotografica non è assolutamente scontato. E se il modello/a non è disponibile; annulla il servizio, ci si litiga e, oggi, si rischia anche una denuncia per molestie.

Meglio mettersi d'accordo in modo diretto e chiaro, e per evitare malintesi; basta dirlo prima: "Cerco soggetti per il nudo". Più che rifiutare non può succedere nulla. Nel caso ci sia una risposta "scandalizzata", allora si è autorizzati a difendersi dicendo che il nudo in fotografia è normalissimo, anche se si può capire che non ce la si sente, e quindi si cercano altre persone. Il tutto con la massima tranquillità di voce, smontando qualunque eventuale reazione aggressiva. Ma posso assicurare che, mentre quando ho cercato di estorcere il nudo durante il servizio fotografico, mi è successo di tutto; nessuno, ma mai nessuno, mi ha risposto aggressivamente ad una mia richiesta esplicita in fase di accordi preliminari, perché le persone coinvolte si sono sentite libere di rifiutare.

Lo dice anche il proverbio: "Patti chiari, amicizia lunga!".

Concludendo, comunque, è bene sapere che quasi nessuno nega il nudo per "pudore" nel mostrare la propria intimità. O per lo meno non è il più immediato e vero motivo.

Quasi tutti si negano perché si vergognano dei propri difetti: cellulite, rotoli di pancia, smagliature: tutto quello che una mia collega chiamava "Le cicce nascoste".

Per cui, se proprio si deve convincere qualcuno a posare senza vestiti che è recalcitrante, è meglio puntare più sulla capacità di nascondere i difetti, magari anche in fase di post-produzione; che altro.

Non ci sono altri consigli da dare sull'argomento; tranne il fatto che, ovviamente, bisogna pensarci molto attentamente prima di inserire questo tipo di fotografie nel proprio portfolio; e che sui social sono censurate.

NON SI VIVE DI SOLA FOTOGRAFIA

Uno degli aspetti più importanti che si sta imponendo nel mercato della fotografia professionale, è che, sempre più spesso, si richiede l'intervento in altri settori creativi dell'immagine.

E' importante acquisire competenze collaterali; pensando a quest'arte a 360°.

In soldoni oggi è richiesto saper affrontare una commessa che abbia a che fare con la grafica; e/o il video-maker; e/o l'illustratore; e/o l'web-designer; oltre al fotografo ovviamente.

E' un'esigenza di cui vedo le origini nelle grandi aziende; che affidano tutta la comunicazione pubblicitaria ad un'unica agenzia di advertising. Chiaramente chi ha disponibilità economica, non ha nessuna remora ad affidarsi a studi professionali associati, o ad agenzie specializzate. Lì c'è una somma dei compensi che il committente paga chiedendo solo un risultato nel fatturato annuale.

Nasce, per una clientela di basso, ma molto più basso profilo, il problema di una comunicazione ampia; senza avere la possibilità economica per permettersi la somma algebrica dei vari professionisti.

E'chiaro che se si crea uno studio associato con un grafico; un web-designer; un video-maker; ed, ovviamente, un fotografo; si offre un servizio ad altissimo livello di qualità; sopratutto se escono tutti da scuole blasonate.

Ma quanti clienti si possono trovare?

Bisogna stare molto attenti adesso. Perché se un committente ha la possibilità di spendere cifre elevate in professionisti della comunicazione, cerca agenzie blasonate in grado di offrirgli risultati certi.

Questa è la ragione principale, per cui tutti gli studi associati che ho conosciuto, dopo qualche anno si sono sciolti; magari con liti furiose tra chi era in ritardo con la propria quota d'affitto. E

questo ne chiarisce molto il livello di penetrazione del mercato raggiunto.

In realtà al di sotto della multinazionale, il mercato è polverizzato in migliaia di aziende, più o meno grandi, che già devono essere convinte a spendere per un unico professionista, figuriamoci se sarebbero disposti a sborsare denaro per una pletora di creativi.

Aziende che sono la quasi totalità del mercato con cui confrontarsi praticamente sempre per pagarsi da campare.

E' il famoso "titolare" di cui abbiamo parlato, con il quale ci si scontra sempre, per tutta la carriera.

Esso, ha bisogno sicuramente di campagne plurime, che coinvolgano affissioni, web, tv etc. etc. Ma tutto a livello locale; e non ha, o non vuole avere, i soldi da spendere con una s.p.a. della pubblicità.

Quando si rivolge al fotografo, contestualmente, e sempre più spesso, chiede anche la locandina da mettere al bar del paese; il video per i social; sognando il sito web per l'e-commerce.

Presentargli tutta una serie di professionisti significa di fatto perderlo.

In realtà è molto più proficuo sfruttare questa sua esigenza, per accaparrarlo ad un "buon prezzo".

Quindi sviluppare studi collaterali alla fotografia, che consentano un output dignitoso, non è consigliato; ma è diventato un obbligo di sopravvivenza.

In conclusione, non è più credibile pensare di fare solo il fotografo.

POSIZIONE STABILE E DI EQUILIBRIO
NEL MERCATO DI RIFERIMENTO

Tutto questo bel discorso rischierebbe di rimanere incompleto se non si parlasse, se pur brevemente, di come si raggiunge una posizione d'equilibrio e stabile del mercato, e delle difficoltà che si incontrano per farlo.

Ho già accennato come, la telefonata e/o la visita a freddo, richieda un gran dispendio di energie; con risultati non performanti in termini di quantità e di qualità; e di come abbia un' efficacia limitata nel tempo.

Qualcosa di sicuramente necessario agli inizi della carriera, e al quale tornare nei momenti di trasformazione della professione; ma che piuttosto rapidamente deve essere sostituito da altro.

A basarcisi troppo, nove su dieci, ci ritrova ad essere schiavi del "gioco" al ribasso.

Si acquisisce una clientela inaffidabile, pronta ad andare con chi fa lo sconto maggiore; il regalo più grosso.

E' una strategia che costringe ad aggredire costantemente il mercato, incrementando sconti e regali, pena l'uscita completa dai giochi.

Bisogna tener presente, senza troppe illusioni, che il moderno capitalismo è molto competitivo, e si basa, di fatto, più sull'aggressività e sull'offerta, che non sulla fidelizzazione della clientela.

Ed è sicuramente vero che sono tantissimi i fotografi, sicuramente troppi, che sono abbagliati da questa "politica commerciale" e, a suon di offerte e sconti, hanno completamente distrutto il mercato di noi professionisti dell'immagine.

Chi si comporta in questo modo, anche se lo fa in assoluta buona fede e per mancanza di conoscenza; non si rende conto che, sbandierando sempre il prezzo basso, piuttosto che la royalty, piuttosto che lo sconto, mette il prezzo come valore assoluto, to-

gliendo totalmente valore al prodotto in quanto tale.

E se questo tipo di politica può funzionare su prodotti industriali e quindi sostituibili gli uni con gli altri; non è così per un output professionale e/o artigianale come la fotografia; dove tutta la differenza tra un professionista od un altro, non sta nel prezzo, ma nella qualità artistica e tecnica delle immagini che propone.

La prima conseguenza di questo atteggiamento è che la clientela, non preparata artisticamente, è portata a sottovalutare la fotografia come prodotto artistico, e si convince che un fotografo valga un'altro e quindi è meglio ingaggiare il più economico.

La seconda conseguenza è che a forza di ribassi, la clientela è convinta che fare le fotografie non abbia costi irrisori e quindi pretende prestazioni a prezzi da fame.

Fra poco si analizzerà quanto effettivamente costa fare una fotografia: identificando un prezzo d'equilibrio tale che consenta al professionista di lavorare, pagarsi l'attrezzatura, la formazione, le tasse; e non ultimo l'affitto di casa, le bollette e la spesa: che credo siano diritti inalienabili dell'umanità.

Posso anche capire che in stato di ristrettezze, o per crearsi un mercato, si cerchi di contenere i prezzi al di sotto delle medie della concorrenza.

Dirò di più, senza paura di mettermi in gioco; ammetto che il primo, che in passato ha provato la "strategia" del prezzo basso, sono stato io.

Ed è proprio per questo che con molta sicurezza ne vedo; e ne descrivo i limiti. Abbattere il prezzo significa solo guadagnare poco; ed avvicinare, esclusivamente, clienti che vogliono solo spendere di meno di quello che si chiede, indipendentemente dal prezzo che gli si offre.

Al ribasso non c'è limite, se non quello della propria dignità.

Non di meno, sarebbe stato completamente inutile scrivere queste righe, se non ci fosse la concreta possibilità di realizzare strategie commerciali affatto diverse "dall'urlo" per l'ultimo sconto possibile.

Lungi da me il promettere i miracoli, ed è sempre vero che non

si può mai dormire sereni, però su queste pagine cerchiamo un approccio diverso.

Nei tanti seminari a cui ho partecipato, ne capitai ad uno in cui mi fu fatto un indovinello geniale: posta una cordicella su di un tavolo, fu chiesto ad ognuno dei partecipanti di annodarla afferrandone i capi e senza mai staccarli dalle dita. A parte la lungaggine insulsa di far provare assolutamente tutti i partecipanti, geniale fu la soluzione che ci diede lo stesso coach: afferrare i capi con le braccia incrociate affinché sbrogliandole il nodo avvenisse "spontaneamente".

Tutto questa manfrina non aumentò di una virgola il fatturato di noi venditori; ma mi fece molto riflettere sull'effettiva opportunità di vedere in modo diverso, con diverse prospettive, le questioni davanti a noi. E quindi rendere l'impossibile, possibile.

Abbiamo davanti alcune problematiche del mercato della fotografia in apparenza insormontabili, ed anche se ne abbiamo già parlato, è meglio riassumerli:

Mercato saturo.

Eccesso di tecnologia.

Mancanza di percezione dell'effettiva utilità del fotografo.

Incapacità della clientela di distinguere realmente la differenza di qualità di un'immagine.

Sovraesposizione di fotografie nell'era del web.

Ovviamente lo ho sintetizzate, e su queste abbiamo già parlato. Rimane il fatto che tutti questi elementi stanno facendo franare verso il basso quasi tutte le carriere dei miei colleghi. Eppure può non essere così.

Bisogna partire dalla considerazione che siamo nell'epoca dove un azienda come Google è diventata RICCA regalando i suoi prodotti. Tralasciando come ci è riuscita, che ci porterebbe fuori tema; rimangono due pilastri che "condizionano" e/o favoriscono il mercato: ci si è abituati, da un lato, a fruire gratuitamente di servizi, dall'altro che comunque questo non impedisce di far soldi.

Google dimostra che si possono dare servizi gratuitamente a qualcuno, per ricevere compensi da qualcun altro. La formula

così impostata funziona.

Bisogna solo chiarire a chi regalare e da chi farsi pagare. Anche alla luce di quella foltissima schiera di persone che considera loro diritto avere i servizi fotografici gratuiti; convinti che i fotografi debbano sentirsi onorati e contenti di lavorare per loro senza alcun compenso.

Ora bisogna fare attenzione su un particolare lapalissiano, ma dalle conseguenze decisive per lo sviluppo professionale.

Il mercato si divide in due: c'è chi è disposto a pagare perché riconosce il valore aggiunto di un professionista rispetto all'altro; e chi invece pensa che il fotografo non debba essere pagato, non lo meriti. Inutile andare fuori tema stilando giudizi e commenti su costoro, è così e basta.

La peculiarità di questa categoria, al contrario di quello che avviene nella fornitura di qualsiasi altra cosa che non sia fotografia, è che più è altisonante il nome del cliente, meno questi è disposto a pagare i fotografi.

Senza indagarne le origini, che probabilmente sono nostre. E' diventato un fatto talmente acclarato da essere incontrovertibile.

E come tutti i percorsi professionali "incontrovertibili" ha anch'esso una sorta di carriera da percorrere. In pratica non basta alzarsi la mattina, telefonare di punto in bianco ad un Valentino, piuttosto che un Berlusconi, oppure Agnelli, dire di essere disposti a fare loro fotografie gratuitamente; per essere accettati ed onorati.

Sembra ovvio ma lo è meno di quanto si possa credere. Bisogna raggiungere una "credibilità" anche nel lavoro gratuito: perché il nome altisonante non è comunque, ovviamente, disposto a mettere il nome in gioco con il primo che arriva.

La credibilità è importante; anche perché con il committente è necessario stabilire dei paletti di reciproca convenienza, senza i quali è tutto inutile.

Il cliente deve aver ben chiaro che una prestazione "gratuita" ha comunque dei "costi"; deve essere disposto a pagarli.

Un intenso utilizzo del marchio in questione, come soggetto

delle fotografie, è il minimo che ci si possa aspettare chiedendo una prestazione gratuita.

Il punto di partenza è, ovvio, la formazione del proprio book: quello che girerà finché non si sarà sufficientemente famosi da renderlo inutile.

Che inizierà da livelli basici di collaborazione. Può aiutare l'amico commerciante; la compagna di scuola modella; l'amico che sta costruendo il proprio futuro come stilista, cuoco etc. etc.

Dopo una prima formazione di immagini così raccolte, è opportuno alzare il tiro. Cercare, cioè, collaborazioni con nomi più affermati del mercato.

Senza diventare didascalici, è facile capire come ad un livello di committenza che aiuta, ne deve seguire un'altra più blasonata della precedente.

E' un periodo pluriennale di ricerca continua di marchi, sempre più importanti, per un costante rinnovamento del proprio portfolio.

In tutta questa fase di produzione non retribuita, una sola cosa deve fare eccezione: le modelle/i.

Il primo passo, quasi scontato, è il Time For Print (T.F.C.) o Time For CD (T.F.CD.). Cioè scambiare con modelle/i prestazione di posa in cambio di fotografie.

Se in un primissimo momento sembra dare dei risultati positivi, già ad una seconda valutazione, il sistema appare insufficiente.

Quindi subentra quasi subito l'esigenza di chiamare un/a professionista, in grado di fornire prestazioni adatte ad immagini veramente "professionali".

Tranne qualche ovvia eccezione, la differenza tra una ragazza commissionata con lo scambio di foto, ed una vera professionista che sa come muoversi e dove posarsi, si vede.

E visto che bisogna fare un portfolio che deve girare per essere chiamati e non derisi, è meglio mettere da subito in budget il costo di modelle/i professioniste/i.

Come secondo passo, bisogna che questa produzione sia affiancata da una strategia "intelligente".

Appena si comincia ad interagire con marchi sufficientemente famosi, è importante cominciare a far girare il materiale così prodotto.

Però bisogna aver preparato il giusto terreno.

Sui vari social bisogna aver legato amicizia con chi può fornire lavoro, target di riferimento a cui far vedere il proprio materiale.

Materiale che non deve essere assolutamente e sfacciatamente "pubblicitario".

Presentarsi con una serie di fotografie, facendosi pubblicamente pubblicità, magari aggiungendo un prezzo "lancio" che "parte da..."; è assolutamente contro producente.

Molto meglio usare delle strategie dissimulate:

Parlare del contenuto delle immagini pubblicate; lodando i vari marchi coinvolti; come può essere utile "consigliare" la bravura di una modella.

Tutto tranne che lodarsi, pubblicizzarsi. Saranno gli altri, se cercano fotografi, a notare la bellezza delle immagini.

I social da soli possono non bastare. Le immagini devono circolare il più possibile, anche tramite siti web, mostre ed esposizioni, ma anche letture di portfolio, appuntamenti e quant'altro.

Notate bene che non sto parlando di un generico circolare delle fotografie; ma di un impegno specifico a cui dedicare tutto il tempo. Con modalità e strategie ben studiate ed applicate con costanza ed infaticabilmente; altrimenti non funziona. Partecipare a qualche mostra; telefonare ogni tanto a qualche agenzia; avere qua e là qualche fotografia appesa da qualche parte; pubblicare su fb senza una cadenza precisa; non funziona e porta al fallimento sicuro.

Assicurato un tempo sufficiente, a settimana, per la continua produzione di sempre nuove immagini; bisogna battere il terreno per incontrare e proporre; sostituire le foto esposte; pubblicarle secondo una determinata cadenza sui social network; seguendo un preciso programma di lavoro che verrà messo a regime secondo le proprie esigenze. Questo sicuramente darà i suoi frutti.

Agganciare centri sportivi, di golf, per esporre le fotografie; potrebbe essere una buona idea.

A questo proposito mi ricordo di un simpaticissimo agente assicurativo che era iscritto a 2 o 3 di questi club esclusivi, investendoci parecchio denaro. Ci passava tutto il giorno, fingendo telefonate ed incontri con comparse; che facevano finta di essere clienti. Fu una strategia assolutamente vincente. In questi club si fece la fama "dell'assicuratore", e i relativi clienti cominciarono a affidarsi completamente a lui. Alla fine dovette aprire degli sportelli interni ai centri sportivi ed assumere personale specifico. Chiaramente il nostro settore è completamente diverso. Però un club di golf è un posto estremamente esclusivo; frequentato da persone di potere e con tanto denaro.

E' anche importante avere sempre il sito web sempre aggiornato, con il richiamo alle pagine dei social e viceversa.

Organizzare e/o partecipare ad almeno due o tre mostre espositive l'anno. Non si deve trascurare di crearsi un logo, facilmente riconoscibile, che deve essere sempre presente in ogni fotografia, ovunque.

Tutto questo "lavorone", in apparenza a fondo perduto, rimarrà tale per un suo tempo d'incubazione; che varia a seconda della saturazione del mercato che si ha nel proprio settore. Ma non può essere meno di 3 o 5 anni.

Costi?

Nessuna attività promozionale può essere gratuita.

I costi non sono eccessivi, sono diluiti nel tempo, ma ci sono. Costano i modelli/e; costano le location; costano gli spazi d'affissione; i siti web; le stampe; e chi più ne ha, più ne metta.

Poi all'improvviso, si comincia ad essere chiamati.

Sono suggerimenti che non vogliono essere assoluti; ma piuttosto consigli per cercare di costruire, seppur con lentezza e fatica, una carriera solida nel tempo.

A questo punto spesso mi viene chiesto se la fase "aggressiva" del mercato, con le telefonate a freddo ed i relativi appuntamenti, sia inutile.

No; per molte ragioni. Ma, sicuramente, basta capire, che se da un lato i clienti, cercati con questo sistema, risultano inaffidabili ed incerti; rimane sempre il fatto che per abbattere un muro "non

bastano i quadri che ci sono appesi". Questo vuol dire che il lavoro vero ha bisogno di un punto di rottura per iniziare. In un certo senso bisogna trovare qualcuno che dia fiducia all'inizio.

Poi chiaramente, tutto quello che abbiamo visto in questo capitolo, aiuta a creare condizioni migliori nell'approvvigionamento della clientela.

In sintesi si raggiunge un equilibrio stabile di lavoro, con una serie di azioni che devono interagire, senza entrare in conflitto tra loro.

Il fulcro che fa funzionare il tutto è il fotografo stesso; perché non ci sono miracoli; ma solo la personalità, con tutti i limiti ed i pregi, di chi cerca di inserirsi nel mondo della fotografia.

TERMINI DI PAGAMENTO

In un mondo di clienti "sbagliati"; mi stupisco sempre come affermati colleghi, e professionisti di altri settori, non abbiano studiato e non attuino delle strategie di difesa per cercare di attutire il peso di tutte le "fregature" che ricevono. Pieni di debiti rincorrono, a loro volta, i loro debitori; per riuscire a farsi dare quanto dovuto.

Un meccanismo, oramai spezzato, nato negli anni '80 e '90, di un economia "drogata" dove la carta moneta (non il denaro, c'è differenza perché era tutto finto, ma è un altro discorso) circolava; e quindi, a giro, i soldi rientravano comunque.

Quasi come un mantra, tutti concedevano, senza troppe garanzie, termini di pagamento rateale a 30, 60, e 90, che spesso diventavano 120, giorni.

Quindi, in tutto questo vortice di "mini rate"; i conti tornavano sempre.

Tutto questo non poteva, come effettivamente è successo, durare.

Era un sistema che si reggeva sulla regolarità di pagamento di tutti; ma che, alla prima seria crisi economica, è crollato.

Se da un lato diventava sempre più difficile farsi dilazionare un pagamento, si rimaneva sempre più "strozzati", per la difficoltà sempre maggiore a rientrare dei crediti concessi.

Credo che un buon 70 / 80 % delle attività sia fallita, proprio per l'impossibilità di riuscire a rientrare dei crediti.

Molti di voi probabilmente non erano ancora nati, ma gli anni, che vanno dai '90 del vecchio secolo al 2005 circa, sono stati assolutamente drammatici, sopratutto nella fotografia; Nomi e studi che hanno dovuto cambiare mestiere dopo essersi venduti tutto; senza trovare ricollocazioni dignitose nel mondo del lavoro.

E dopo il 2005 la situazione non è migliorata; ha solo continuato a sopravvivere chi ha smesso di concedere credito; ed ha im-

parato a farsi pagare addirittura in anticipo (altra cosa possibile).

Eppure c'è chi ancora casca dalle nuvole quando non viene pagato, continua a fare credito senza tutele, anzi continua a fare credito: perché le tutele per i creditori di fatto non esistono. Discussioni; litigate; notti insonni con la rabbia; i problemi che si accumulano; atti legali; sentenze a dir poco "sconcertanti"; ricorsi costosi, per sette ,otto se non dieci anni.

Poi l'urlo: "Ho vinto! Adesso paghi bastardo!"

"Paghi? E quando mai!". Un altra causa per pignorare i beni, di nuovo tutto per altri anni.

Ed è molto importante togliersi ogni illusione: in Italia non è possibile, di fatto, avere giustizia se non si viene compensati per un lavoro svolto.

Per una serie di leggi, sicuramente più che legittime e che non intendo discutere; ammesso che si vinca una causa intentata, cosa che è meno facile di quello che si pensa, se il querelato si impunta a non risarcire, può riuscirci agevolmente, rendendo un vero supplizio al querelante per decine d'anni.

Gli scaltri sono i primi ad invitare, sfacciatamente, a fargli causa.

La mia domanda è:

"Chi ce lo fa fare?"

La soluzione è semplicissima: Pagamento anticipato.

Ogni volta che accenno a questa possibilità, vengo accolto con incredulità. Eppure oggi su internet è diventata la normalità; ed almeno di non scontrarsi con qualche persona particolarmente sprovveduta, od in mala fede, è una cosa accettata da tutti. Rarissimamente si contesta questa richiesta, sopratutto se si sa come chiederla.

Bisogna tener presente, che lo svolgimento di una commessa ha un rapporto di forza, tra committente e commissionato, che si ribalta, mano mano, che la commissione si completa. Cioè al momento dell'ordine il più forte è il professionista, al momento della consegna il più forte è il cliente.

Solo in fase contrattuale il fotografo ha sufficientemente il coltello dalla parte del manico per gestire le proprie condizioni. Pos-

sibilità che sfuma progressivamente avvicinandosi il momento della consegna.

Ripeto, è molto raro che un cliente si opponga ad un pagamento anticipato; però c'è un solo argomento che può addurre per farlo: la fiducia. Il fatto di non conoscere il fornitore, né come lavora, può essere contestato al momento della trattativa.

Ognuno può trovare le risposte che vuole, in base molto alle situazioni.

Si può sia rispondere che si lavora SOLO con chi paga anticipato; senza ovviamente aggiungere altro.

Sia opporre che è più tutelato il cliente, se il fornitore scappa con i soldi; che il professionista se non viene pagato.

Quando, durante le mie lezioni, tocco questo argomento, mi sento quasi sempre fare la stessa domanda: "Ma funziona? Si riesce a lavorare lo stesso? Si trova chi paga prima?".

Non voglio mai dare risposte trionfalistiche ed ideologiche. In realtà è poi l'esperienza ha suggerire il modo migliore per tutelarsi. Ed è ovvio che si perdano possibilità di lavoro; anche di clienti importanti (che tra l'altro sono, paradossalmente, i più pericolosi); però posso garantire una qualità della vita molto migliore: senza spese in avvocati e carte bollate; e con notti molto più serene. Sopratutto con il conto corrente sempre in attivo, che non è poco.

PREZZO D'EQUILIBRIO

Indubbiamente, dalla metà degli anni ottanta ad oggi, i compensi dei fotografi sono crollati. Io sostengo sempre che oggi si lavora per compensi, per cui 10 anni fa, non venti o trenta, ma 10 anni fa, non avrei neanche risposto al telefono.

Una corsa al ribasso che non si è mai fermata, e non accenna a fermarsi.

Eppure c'è un limite, al ribasso, che non potrebbe essere superato; pena il totale fallimento della propria azienda: questo limite è chiamato "prezzo d'equilibrio".

Il prezzo d'equilibrio è il compenso minimo da chiedere, al di sotto del quale non si riesce a portare avanti la propria attività, e quindi si fallisce; e al di sopra del quale si comincia ad avere una vita agiata.

Per capire bene il prezzo d'equilibrio, e calcolarlo con dovizia; bisogna tener presente che purtroppo non tutti i giorni dell'anno sono di produzione attiva. C'è un tempo, e neanche piccolo, da dedicare a tutta una serie di attività accessorie, che vanno dalla contabilità; alla formazione; passando per la sperimentazione; piuttosto che l'organizzazione del lavoro stesso; la promozione; e così via dicendo.

Al netto di tutti questi tempi accessori, le giornate di vera produzione, quelle effettivamente fatturabili, sono molto di meno; ne rimangono, invero, poche.

Rimane chiaro che variano da settore a settore della fotografia: chi si occupa di pubblicità, dovendo organizzare shooting molto complessi, avrà meno giorni fatturabili di chi si occupa d'attualità, che viene chiamato per evento, e più che scattare le foto, prepararle e consegnarle, non ha altri impegni.

Rimane una media, ritenuta sufficientemente attendibile, di un giorno fatturabile a settimana. Su 48 settimane, anziché 52; perché, si dice, tutti hanno il diritto di andare in vacanza.

Si tratta di un parametro teorico; perché un ritmo di commesse così serrato, se fosse vero, sarebbe assolutamente insostenibile. Ma non di meno, è risultato essere un buon compromesso di calcolo, tanto da diventare un buon parametro di riferimento abbastanza attendibile. Un indicazione media che, se ci si attiene, fa comunque raggiungere risultati stabili di guadagno.

Cioè è una buona variabile fissa su cui costruire tutti i calcoli per determinare bene il proprio prezzo d'equilibrio. Questi si ottiene calcolando tutte le spese, divise per i giorni effettivamente fatturabili.

Rientrano in questo monte spese su base annuale:

Affitto dell'ufficio: Anche se in fase iniziale si potrebbe risparmiare ricavando un angolo della propria stanza da letto, o riservandosi un intera camera dall'appartamento dei genitori. Non di meno deve essere considerata nell'ambito delle spese annuali.

Bollette varie: Anche in questo caso se si usufruisse di spazi a spese pagate; converrebbe sempre considerare una cifra media annua per le bollette.

Quando si inizia, appare logico, si cercano spazi gratuiti, magari anche dalle spese.

Questo atteggiamento, diffusissimo per questo ne sto parlando; può essere un pericoloso boomerang. Infatti, al momento di essere stand alone; quando cioè ci si ritrova a confrontarsi con le spese di mercato, si rischia di perdere grosse fette di clienti; a causa del necessario cambio dei prezzi.

Spesa del commercialista: In questo caso dubito si possa trovare un commercialista gratis...

Attrezzatura: Qui deve rientrare tutto quello che serve tecnicamente per fare il fotografo, anche il mezzo di trasporto.

E' importante sottolineare che qualunque spesa del genere segue uno specifico piano d'ammortamento quinquennale; e non viene detratta dalle spese al 100% immediatamente; ma diluita nei successivi cinque anni. (Non per niente è il tempo che il fisco concede per gli ammortamenti). E' meglio rimandare ad un commercialista spiegazioni più dettagliate.

A noi basta considerare che qualunque attrezzatura acquistata, rientra nelle spese di gestione per il calcolo del prezzo d'equilibrio, non al 100%; ma al 20% su base annua; al netto degli interessi passivi di eventuali finanziamenti ricevuti, che rientrano nel calcolo separatamente.

Il discorso si complica fiscalmente quando entrano in gioco attrezzature che il fisco non permette di detrarre al 100%; ma per una percentuale inferiore, sempre su base quinquennale. Perché la percentuale non detraibile risulta essere un "guadagno" su cui si pagano le tasse.

Augurandoci che il sistema fiscale superi un sistema di calcolo così iniquo; è importante capire che, nel calcolo delle spese d'attrezzatura, è meglio inserire anche quella quota di tasse suppletiva, che si pagano sulla quota non detraibile del bene in questione.

Corsi di aggiornamento e noleggio e/o acquisto programmi informatici: Non prendo neanche in considerazione che si possano "crakkare" i programmi; posso chiedere il rispetto del mio lavoro, solo se rispetto il lavoro altrui.

Lo stipendio: Calcolare la cifra di denaro che si percepirebbe, come stipendio, se ci si occupasse di un altra attività; anziché essere a disposizione per realizzare fotografie. Per non far salire eccessivamente le spese in fase iniziale, si può anche considerare un profilo basso; ma che sia, almeno, adeguato ai minimi salari, di chi si occupa degli aspetti con meno responsabilità della nostra economia.

Eventuali e varie: chi più ne ha più ne metta, questo è solo un elenco indicativo.

La Somma finale fratto i giorni effettivamente fatturabili: è **il prezzo d'equilibrio:** cioè la cifra minima che ci si deve, almeno, far riconoscere, per non fallire e riuscire a portare avanti la propria attività. Al netto, ovviamente ,delle spese vive per la realizzazione dei servizi fotografici.

Bisogna tener presente assolutamente alcuni aspetti, per non far restare astratto tutto questo calcolo.

La difficoltà grossa è che non si riesce a fare 48 servizi l'anno,

ma saranno presumibilmente molto meno; sopratutto in fase iniziale d'ingresso nel mercato.

D'altro canto, se si applicassero tutte le variabili di prezzo a tutti i servizi commissionati, per i giorni effettivamente lavorati, i prezzi lieviterebbero talmente tanto da uscire dal mercato per eccesso di rialzo. Inoltre, diciamola tutta, agli inizi della professione, il prezzo d'equilibrio potrebbe apparire una vera follia; che potrebbe non far lavorare mai.

Da tutte queste contraddizioni se ne esce solo se il "prezzo d'equilibrio" si trasforma da una costante ad un parametro, una sorta di variabile indipendente, per il calcolo dei compensi da chiedere.

Utilizzato come una sorta di moltiplicatore, assicura da un lato il minimo necessario per sopravvivere; ma dall'atro consente oscillazioni di prezzo che possano far adattare meglio il professionista alle logiche di mercato.

Si può, ad esempio, moltiplicare e/o dividere il prezzo d'equilibrio, per le ore o i giorni effettivamente impiegati per fare una determinata commessa.

Quindi se da un lato guadagno di meno per un lavoro di un ora, sicuramente si recupera con un ordine di dieci giorni.

Il prezzo d'equilibrio rimane il compenso minimo con il quale affrontare questa professione assicurandosi un futuro. Scendere sotto significa non riuscire a guadagnare abbastanza per pagare le utenze, rinnovare l'attrezzatura, e chi più ne ha ne metta.

Non voglio fare docce fredde a nessuno.

E mi rendo anche conto che il "conto" del prezzo d'equilibrio porta ad una richiesta di compenso che in fase di lancio dell'attività può essere eccessiva.

Però è importantissimo che io avvisi che, se non si riesce a farsi pagare, almeno il prezzo d'equilibrio, nel giro di un paio d'anni; è meglio considerare la fotografia un bellissimo hobby; e dedicarsi ad altro come lavoro.

SCONTI

Il concetto di "sconto", dovrebbe appartenere a prodotti di carattere industriale, intercambiabili; per cui "a parità di risultato il prezzo più basso è più efficiente". Non è certamente valido per il mondo professionale.

Non di meno, il mondo della fotografia è saturo di "offerte lancio"; di 3x2; di sconti dell'ultimo minuto.

Per inciso, ognuno è libero di comportarsi come crede; ma in molti pensano che proprio questo atteggiamento, di aggressione del mercato, abbia contribuito a distruggere questa bellissima professione.

Indubbiamente c'è una trappola nella quale si cade molto più facilmente di quello che si crede: viene chiesto un prezzo particolarmente basso a fronte della promessa di un elevato numero di commesse nel futuro. Una sorta di sconto preliminare da applicare con il primo incarico.

La trappola è che troppo spesso i futuri lavori non sono altro che uno specchietto per allodole solo per strappare un prezzo bassissimo. Non esistono, o, quanto meno, sono molto aleatori.

Però potrebbe anche capitare che, effettivamente, un rifiuto categorico possa compromettere un futuro collaborativo e redditizio.

Può essere un gioco nel quale entrare, e che comunque vale la pena verificare; purché si prendano le dovute cautele.

E' anzitutto necessario rendersi conto che, nel momento in cui viene chiesto il forte sconto, malgrado l'ostentata sicurezza del nostro titolare, il più forte è il professionista. Forse è l'unico momento in cui è abbastanza forte per avere voce in capitolo.

Si gioca in pochi minuti una piccola partita a scacchi. Dove il professionista parte da una posizione avvantaggiata, ma che arretra mano, mano che passa il tempo.

E' importantissimo imporre immediatamente che i termini

degli accordi siano scritti; e convogliare subito la trattativa verso date e prezzi chiari dei futuri servizi fotografici. Quindi mettere nero su bianco quando e quanto si guadagnerà in futuro.

Se si perde terreno, e se l'interlocutore dichiara la sua impossibilità di una pianificazione futura; l'unica arma rimane quella di ribaltare il discorso, lo sconto sarà applicato sul fatturato consolidato: al secondo servizio nello stesso anno si potrà fare questo sconto, al terzo quest'altro.

Sempre per scritto.

Se neanche questo funziona, bisogna considerare fallita la trattativa. Non c'era niente di vero se non cercare di prendere per la gola e far lavorare a prezzi stracciati.

Invece, se la trattativa funziona è importante creare un rapporto diretto tra lo sconto subito concesso ed il prezzo d'equilibrio per tutti i servizi futuri.

In pratica si tratta di spalmare lo sconto iniziale, come maggior prezzo su tutte le altre commesse dell'anno, in modo che la media sia sempre il prezzo d'equilibrio; sommando una percentuale in più, proprio per il maggior rischio alla quale ci si sottopone.

In realtà, da questo singolo esempio si può trarre una legge un po' generale sullo sconto: è opportuno farlo solo se c'è un rientro nel breve periodo dei soldi persi, e con le dovute garanzie.

Nel concetto dello sconto possiamo far ricadere, è meno ovvio di quello che si può pensare, l'offerta al "prezzo migliore". Quando viene chiesta un'offerta al ribasso; per cui si aggiudicherà l'appalto quello che avrà fatto il prezzo più basso. E' uno sconto mascherato da una guerra, dove, in realtà, l'unico che perde è, paradossalmente, proprio chi vincerà la gara. Non si sarà scelti per le qualità professionali; ma solo per il prezzo.

Questo innescherà un meccanismo un po' sulla falsa riga dell'antico west: dove chi aveva la pistola più veloce vinceva. Chiaramente appena arriverà qualcuno con il prezzo migliore, si perderà il cliente.

Chi legge queste righe avrà tutta la carriera per sperimentare tutte le "formule" economiche che vuole, ma il mio consiglio,

dopo tanti anni d'esperienza, è rifiutarsi di entrare in questi meccanismi; situazioni dove ci ritrova umiliati non solo economicamente, ma anche professionalmente.

TANGENTI

Ho scritto molte volte questo paragrafo.

Perché bisogna guardare queste cose da più punti di vista. Io capisco tutto: la necessità di lavorare; il desiderio di chiudere una determinata trattativa; ma anche chi si sente preso alla gola e si ribella.

E non c'è una soluzione unica e valida sempre.

In molti si augurano che chi chiede la tangente venga isolato dalla società civile, e, dove il caso, perseguito a termine di legge.

E' un malcostume sempre più diffuso. Ormai viene chiesta, senza nessun pudore, anche per cifre di 200 o 300 euro; anche se può sembrare incredibile.

Lungi da me fare la parte dell'incorruttibile, integerrimo.

Anzi confesso di essermi trovato, in passato, nella situazione di dover scendere a compromessi.

Ma posso dire che, nella mia carriera, ho perso tutti i clienti a cui davo la mia "mazzetta"; mi sono rimasti solo quelli che non mi chiedono nulla, perché mi preferiscono per la qualità dei servizi che offro.

In finale si può solo consigliare di non credere a frasi fatte che suonano così: "Oggi tutti fanno così!". "Se vuoi lavorare, oggi, ci devi stare!". "Guarda a cosa bisogna essere disposti oggigiorno!". Le persone oneste esistono; sono molte di più di quello che si pensa.

La corruzione degli uffici acquisti, non è vero che è tollerata dalle società; viene perseguita, anche molto pesantemente. E se il direttore dell'ufficio acquisti viene preso con le mani nella marmellata (cosa che avviene sempre credetemi, perché nessuno sta dormire); passa guai penali anche chi offre il denaro, le leggi e la prassi parlano chiaro.

Pur sembrando eccessivamente lapalissiano, mi piace precisare che, ovviamente, tutto è relativo. In occasione di congressi

e fiere, l'organizzazione, in quanto tale, potrebbe chiedere una partecipazione alle spese; cosa che richiede più che altro un'attenta analisi tra costi e benefici.

REGALI

Qui il discorso si fa complesso.

A me piace fare due esempi che chiariscono bene i contorni entro i quali ci si muove.

Un fotografo ritrattista fa book per un'agenzia di attori; se il titolare dell'agenzia gli chiede di fare le fotografie alla figlia, durante le gare di nuoto, può farsi pagare?

Al contrario, un fotografo sportivo è giusto che si faccia pagare, dall'organizzatore di un evento, che gli chiede un ritratto, magari per Facebook, da fare al volo, vicino ad una finestra?

Spero si capisca chiaramente che tra un esempio e l'altro c'è un mare di sfumature e situazioni diverse; compresi quei regali "imposti" che sembrano più rientrare nella categoria precedente che altro.

Era importante chiarire questi aspetti del lavoro, che sono parte integrante della professione; non tanto per fare ramanzine, ma per mostrare quanti più aspetti possibili del nostro lavoro, anche nelle acque meno limpidi.

Ora invece è opportuno concentrarci sugli aspetti tecnologici che accompagnano, di necessità, il nostro lavoro.

CORREDO TECNICO

E' incredibile come un evento tecnologico, come l'avvento della fotografia digitale, abbia così tanto trasformato la cultura dell'intero genere umano, e abbia trascinato con sé, trasformandole per sempre, tutta una serie di professioni che nell'immagine hanno il loro fulcro.

Pensiamo ai giornalisti; piuttosto che i grafici; come agli illustratori; ai pubblicitari; e così via dicendo. Tutti lavori che avevano le loro modalità, statiche direi, attorno alla pellicola fotografica, ed al modo con cui interagivano con esse.

Un file con estensione jpg ha cambiato il mondo.

Basti pensare che le agenzie pubblicitarie, come i grandi giornali, avevano un lavoro, oggi totalmente sparito, che era il fattorino addetto al trasporto di fotografie. Cioè, avevano del personale che doveva pensare solo a trasportare fotografie; guadagnavano uno sproposito: per la responsabilità che si assumevano nel trattare materiale così delicato come erano le diapositive.

Nel nostro lavoro, la pellicola portava con se tutta una serie di competenze e specializzazioni oggi del tutto smarrite.

Basti pensare che, nei servizi di un certo livello, era prevista una persona responsabile delle pellicole; un'altra addetta a caricare, e un'altra scaricare, i corpi macchina o i magazzini porta pellicole.

Il fotografo dell'epoca, per non perdere tempo, aveva con se almeno una decina di corpi macchina; che uno degli assistenti doveva sempre tenere pronti con la pellicola vergine ben caricata. Un'altro raccoglieva e conservava tutti i rullini esposti, pronto a partire per il laboratorio appena fosse finito il servizio fotografico.

L'assistente che caricava i rullini, e quello che scaricava le pellicole esposte, potevano essere la stesa persona? Ovviamente no! Scherziamo? E se si sbaglia?

Obiettivamente c'era un rischio dato dalla conformazione delle pellicole professionali sopratutto di grande formato: che si caricassero per errore quelle già esposte.

Ovvio che fossero incarichi delicati e di fiducia, ben retribuiti.

C'era anche tutto il rituale al laboratorio: si facevano test su uno spezzone di pellicola, e poi si adeguavano tutti gli sviluppi su quel test. Il materiale, normalmente, veniva consegnato in un paio d'ore. In queste ore d'attesa la pressione e lo stress saliva alle stelle per tutti: fotografi, assistenti, committente, modelle.

Vicino ai laboratori, c'era sempre un bar con tavolini; e di sovente ci svernavano decine di fotografi con i loro staff. I bar acquisivano, in gergo, il nome del laboratorio di riferimento: "Sai ieri ero al bar "di Ianni"; piuttosto che "del colore". C'era anche tizio...".

Il più noto a Roma, con un giro anche nazionale per cui gli spedivano i rulli da un po' tutta Italia, era "Ianni", a piazza Buenos Aires, altrimenti nota con il precedente nome di "piazza quadrata". Per noi fotografi dire di "andare a piazza quadrata", era sinonimo di rullini da sviluppare.

Lo stesso accadeva anche per i fornitori di materiale fotografico. All'epoca esisteva solo quello degli importatori ufficiali.

La differenza tra amatoriale e professionale, era molto più marcata. Ed era sopratutto dovuta alla reperibilità delle marche in considerazione.

Il materiale amatoriale lo si trovava un po' ovunque; sopratutto nei negozi di ottica.

Invece il materiale professionale, veniva venduto, solo, presso rivenditori dove si poteva accedere, esclusivamente, se si aveva la partita iva, e si era registrati. Dove più si spendeva, più si risparmiava; con la logica degli sconti proporzionali ai fatturati consolidati.

Aprire una posizione, significava che il fornitore registrava il professionista; e solo dopo quindici, venti giorni, si sapeva se si era stati accettati o meno. Per quanto possa sembrar strano, la valutazione sulle informazioni economiche era molto relativa;

contava molto di più il prestigio del professionista, e la qualità delle commesse che aveva.

Tra l'altro, se si era "presentati" era meglio.

Io stesso, per essere accettato da Ianni, ancora studente, dovetti faticare non poco; correndo ad aprirmi la partita iva, e facendomi raccomandare da Luxardo, presso cui facevo da assistente.

Da citare Hi-pro Consulting, il primo fornitore a Roma, che offrì una serie di servizi a disposizione del professionista. Fu il primo ad avere l'idea di creare un centro professionale, dove si poteva, oltre a comprare macchine obiettivi e pellicole; avere assistenza tecnica; consulenza ad alto livello; ma anche box da affittare come uffici e sale conferenza; noleggio sale posa; e quant'altro si possa immaginare. Era previsto anche un servizio di catering estremamente efficiente.

Hi-pro divenne ben presto un centro di eccellenza, non solo romana, ma nazionale.

Era facile incontrarci i nomi blasonati della fotografia; con i quali ci si poteva confrontare; ma anche vip lì presenti per essere fotografati dai nomi di grido di quegli anni. Quando si andava da Hi-pro, si sapeva quando entrava, non sapeva quando si usciva. Capitava spesso, che io entrassi la mattina, e andassi via la sera alla chiusura. Ed era sempre un arricchimento culturale, tecnico e professionale.

Tutto questo lo racconto, per spiegare ai più giovani, come fosse l' underground della nostra professione; e di come fosse necessario appoggiarsi a professionalità collaterali necessarie allo svolgimento del lavoro.

Avere un laboratorio di sviluppo a cui si faceva sempre riferimento, consentiva nel momento del bisogno di avere le castagne tolte dal fuoco.

Quando ebbi i ladri a studio, che me lo svuotarono; andai da Hi-pro Consulting con le lacrime agli occhi. Giancarlo Carelle, il proprietario con cui stavo ben in conoscenza; aprì l'armadietto e mi diede l'intero corredo Hasselblad con ottiche annesse. Mi disse che lo avrei pagato quando avessi avuto i soldi.

Tutto questo oggi non esiste più; io ne sento la mancanza; oltre che per il fatto sentimentale; sopratutto per l'aspetto professionale, dove mi manca chi è in grado di proteggermi le spalle al momento del bisogno.

Affrontare la professione, acquistando i beni strumentali con chi è in grado di darti consulenza; e farlo cercando alla cieca su internet: fa la differenza.

Questo è stato un'altro elemento che ha messo in ginocchio, me compreso, un po' tutti i fotografi della mia generazione.

Quando parlo del corredo tecnico, si deve tener ben presente che il mercato e l'approccio alla fotografia subisce continue trasformazioni e non ha più paletti di riferimento.

Mentre scrivo queste righe, si può assistere al tramonto delle reflex, che forse neanche ci sarà; e l'alba delle mirrorless, che invece comunque si sta costruendo il suo spazio importante.

Probabilmente, tra 2 o 3 anni, ci saranno altre rivoluzioni tecnologiche che renderanno obsolete queste righe.

Allora possiamo dire solo qualcosa di ovvio: l'upgrade oggi è. necessario, mentre all'epoca della pellicola no.

Chiaramente, approfondendo, il discorso non è così semplice.

Perché se da un lato non aggiornarsi significa restare indietro; è altrettanto vero che non bisogna correre dietro ad ogni capriccio del mercato.

Ci sono essenzialmente due filosofie di aggiornamento:
1) La prima è scegliere un'ammiraglia. Questo consente di avere prestazioni stabili in termini di durata e di risultati. Chi fa questa scelta cerca un corpo robusto per affrontare il lavoro "duro", non è interessato all'ultimo gadget, usa pochissimi automatismi. Le sue condizioni di lavoro non richiedono sensori sempre aggiornati. Per cui può permettersi un turnover più lento; e anche se all'acquisto ha una spesa maggiore, sicuramente la spesa si ripaga comprando con minore frequenza.
2) La seconda è l'opposto. C'è chi pesca nel mondo amatoriale e semi-professionale, a caccia delle ultime novità; risparmiando all'acquisto, ma accettando un ricambio

più frequente. Questa scelta, assolutamente paritetica rispetto alla prima; ha fondamento nel fatto che tutte le novità tecnologiche vengono, inizialmente implementate, nei settori consumer della produzione, per poi essere introdotte, se sono valide, nel tempo, sulle ammiraglie.

E' chiaro che il materiale destinato ai mercati amatoriali, non ha la stessa affidabilità della tecnologia professionale.

La qualità di una fotografia è fatta sopratutto dalla qualità delle ottiche, e lì non si può risparmiare. Mentre, paradossalmente, la differenza tra un corpo macchina ed un altro è confondibile da molti elementi; e si può fare un buon servizio fotografico anche con macchine entry level; un obiettivo scadente si vede subito e squalifica immediatamente la qualità dell'immagine fatta.

Facendo un attimo la sintesi sul corredo da comprare possiamo dire quanto segue:

E' meglio cominciare spendendo il meno possibile; sopratutto per risparmiare energie economiche in favore del futuro quando la professione avrà preso una strada ben determinata.

Si deve, comunque, partire con almeno due corpi macchina: uno di riserva per ogni imprevisto.

Almeno in fase iniziale è meglio una scelta strategica che badi meno all'innovazione, e più alla stabilità del corredo. Se si cercano ammiraglie di almeno un paio di generazioni precedenti, si possono fare degli ottimi affari; e ci si qualifica comunque meglio. Teniamo presente che la clientela guarda la marca ed il modello della macchina fotografica molto più di quello che si crede. Ci sarà tutto il tempo, negli anni, per recuperare, se necessario, questo gap temporale.

E poi è essenziale uno, dico, solo un obiettivo: il 24/70, od equivalente; ma di fascia professionale, con l'apertura del diaframma il più ampio possibile rispetto a quello che offre il mercato. Mentre scrivo è il 2.8 fisso, cioè che non cambia apertura massima con il variare della lunghezza focale. Con questo si può agevolmente fare il 90% del lavoro.

Abbastanza rapidamente, potrebbe essere necessario aggiun-

gere un'altro zoom medio tele: il 70/200, od equivalente; di cui valgono le stesse regole, per la scelta, dell'ottica precedente.

Il flash è sempre meglio averlo, ma oramai, con gli attuali sensori, sta diventando obsoleto.

YouTube è pieno di tutorial che giurano sulla qualità infinita delle ottiche, così chiamate, universali; cioè, lo dico per chi non lo sapesse, quei brand che fanno obiettivi adattabili a tutte le marche di fotocamere.

Io preferisco usare tutto della stessa marca del corpo, anche se a volte la differenza di prezzo è una grossa tentazione. Poi "fate vobis".

COMPUTER

Normalmente, quando dico che oggi è necessario il computer; risveglio sempre qualche ironia.

Ma non è così scontato.

Sopratutto le nuovissime generazioni pensano di affrontare la post-produzione con il cellulare od al massimo un tablet.

Le vecchie generazioni, al contrario, ancora faticano a concepire l'immagine digitale, e sono convinti che sia sufficiente "archiviare" le fotografie fatte, e non hanno la più pallida idea di cosa significhi "elaborarle".

Quindi a costo di apparire lapalissiano dico: Oggi è necessario il computer.

Sopratutto come desk-top; od anche un portatile, purché corredato da un monitor decente. Che consente di lavorare decine d'ore senza stancarsi eccessivamente, ma sopratutto avere un alta qualità della visione dell'immagine, me di questo parleremo tra poco.

Tutto il problema nasce, ed è lì che concentriamo la discussione, per sistema operativo da scegliere:

Windows, Apple o Linux?

Diciamo subito, e tagliamo fuori dalla discussione, che Linux, pur essendo un ottimo sistema operativo, con il quale ho interagito per un certo periodo di tempo; non ha i classici programmi Adobe. Tutto funziona bene solo se si è disposti a smanettarci sopra. Se si ha tempo si può fare; ma come il lavoro alza un po' la cresta, dover cercare la soluzione al driver che non vuole funzionare, quando la consegna del lavoro incalza, può essere un problema.

Inoltre il programma nativo G.I.N.P. non riesce a riconoscere i file a 16 bit; per leggere i raw ha bisogno di un'altro programma; i driver di ottimizzazione delle varie case di macchine fotografiche devono essere "cercati"; bellissimi i gruppi di discus-

sione che però sono quasi esclusivamente in Inglese.

Lo stesso "wine" che può far girare la suite adobe su linux, in realtà lo fa in modo grossolano e non permette molte funzioni delle varie app.

Tutti elementi che tolgono spazio alla professione. Quindi a meno di non avere una grossa conoscenza di partenza del sistema operativo, il mio consiglio è quello di lasciarlo perdere.

Per quanto mi riguarda, ho iniziato con Windows, l'ho utilizzato per anni; da poco tempo sono convolato a nozze, felicemente, con Apple.

A parte il fatto che la differenza tra i due sistemi è sempre più labile, possiamo dire che, oggi come oggi, i due sistemi si equivalgono con pregi e difetti per entrambi.

Infatti con il Mac si ha un sistema chiuso; preconfezionato; con un proprio sistema operativo; ed una propria assistenza ben funzionante.

Non si è costretti ad aggiornare l'hardware continuamente; la macchina così come viene data, funzionerà sempre; diventando con il tempo, solo un po' lenta, ma niente di più. L'altro vantaggio è che il sistema operativo è pensato solo per i propri componenti, quindi di fatto più agile e fluido. Ha un architettura linux, con librerie condivise con le app, che quindi risulteranno più leggere e funzionali. Insomma un universo chiuso in se stesso, ben funzionante ed oleato.

In realtà questo è anche il suo maggior difetto: non posso implementare pezzi diversi, e spesso le scelte strategiche dell'azienda non coincidono con le evoluzioni delle app.

Il sistema Mac è particolarmente costoso e chi, si configura da solo un pc, risparmia circa 4 o 5 volte tanto.

Questa è l'argomentazione principale che divide i due sistemi, il risparmio dell'uno rispetto all'altro.

Con Windows si posso scegliere i componenti in base alle proprie esigenze; può facilmente essere assemblato da chiunque; è compatibile, praticamente, con tutto.

Ma è anche il suo punto debole. Infatti, le varie componenti possono essere in conflitto tra loro rallentando notevolmente il

sistema.

Il sistema raggiunge molto rapidamente la obsolescenza; costringendo a continui upgrade dell'hardware. Spesso si pensa a questo in termini un po' complottisti: cioè, si crede, sia fatto apposta per costringere a rinnovarsi continuamente.

Potrebbe anche essere vero; ma è senz'altro vero che è proprio un s.o. così ampio, che, ad un certo punto, diventa stretto nell'architettura assemblata, e la rende inutilizzabile.

Tutte le app hanno tutte le librerie stand alone, la cui unica preoccupazione è che siano solo compatibili con il sistema operativo; quindi sono più pesanti e meno fluide che con Apple.

Però io per anni mi ci sono trovato benissimo. Assolutamente mi divertivo a smanettarci continuamente dentro. Quando scoprivo , ad esempio, una scheda grafica migliore della mia, correvo a comprarla e montarla, sentendomi, senza esserlo ovviamente, un genio del pc.

Se viene montato con criterio, e si utilizza la giusta potenza, il pc è in grado di servire in modo altrettanto efficiente; e chiunque ho sentito criticarlo, si riferiva a computer con poca potenza e poca ram.

Per cui, comunque, si può lavorare bene qualsiasi scelta si faccia.

Anzi ad onor di cronaca, in questo periodo mentre scrivo, tantissimi video-maker si stanno rivolgendo a Windows; per poter lavorare con schede grafiche meglio gestite da Premiere di Adobe.

Bisogna, invece stare attenti a quello che realmente serve, quando si compra una macchina, per un lavoro fluido e rapido; sopratutto alla luce dei flussi di fotografia odierni: particolarmente pesanti in termini di numero e qualità delle immagini. Bisogna evitare di spendere troppo in un computer troppo potente e quindi mai sfruttato, e altrettanto attenti a non spendere troppo poco in attrezzatura troppo lenta per le proprie esigenze.

E' meno scontato di quello che si può pensare; e per quanto abbia cercato lumi, presso i vari tutorial di YouTube, piuttosto che le schede tecniche dei vari brand; non sono mai riuscito a trovare quello che veramente occorre sapere per noi fotografi.

Così, mentre cercavo di capire cosa mi servisse in termini di potenza e prestazioni, per essere efficiente sul mio lavoro; ho deciso di fare personalmente delle prove.

I miei flussi di lavoro riguardano tra le 5 e le 10.000 foto a servizio; che devono essere elaborate in termini tonali, compositivi e di formato; nel più breve tempo possibile. Come dico sempre: qualunque upgrade che mi fa risparmiare 2 secondi a fotografia, è il benvenuto.

Testai il mio pc di allora che aveva: un i5 quad-core di quinta generazione e 32 gb di ram ddr3, scheda grafica quadro ad 8 gb di ram. Poi per mancanza di tempo, non ho ripetuto lo stesso test sul' iMac che ho preso, e mi dispiace; però effettivamente non è servito perché ho una macchina estremamente efficiente.

Elaborai una foto fino ad una trentina di livelli con photoshop.

E feci un esportazione da Lightroom di 10.000 scatti genericamente elaborati.

Durante queste operazioni tenni sotto controllo ram e cpu.

Per la prova photoshop il risultato fu immediato, cpu al minimo, ed il massimo di ram impiegata era di 6 gb. Più 5 invero.

La prova di Lightroom, lasciò bassissima la ram ma portò tutti i 4 core al 99% di lavoro, rallentando l'operazione.

Al professionista dell'immagine, otto gb potrebbero essere più che sufficienti, largheggiando con 16. Se proprio si vuole stare tranquilli 32; ma sarebbero un' over spesa praticamente inutile.

Invece è importante concentrarsi sulla cpu e sui core, perché lì non si è mai abbastanza prodighi. Anche perché lr più trova potenza multi-core più diventa veloce in esportazione; facilitando di molto il lavoro.

Dopo aver fatto queste prove, Adobe ha implementato la tecnologia che consente a lr di utilizzare la ram della scheda video a risparmio della cpu. Benissimo abbiamo un'altro elemento di valutazione, importante: la ram della scheda video consente un lavoro più agile sull'esportazione delle fotografie.

Inoltre, la scheda video è importante nel montaggio video. Siccome oramai nessun fotografo può dirsi esente dalla necessità di fare video, se nella scelta della componentistica hardware, si

pone l'attenzione anche alle schede video, non si fa nessun errore.

In finale, al di là del sistema scelto, per avere una macchina efficiente bisogna avere una cpu potente prodiga di core; una scheda video con sostanziosa ram; e ci si può contenere a 16 max 32 gb di ram.

MONITOR

Il cuore dell'elaborazione al pc è il monitor, sul quale non si può risparmiare.

Avere la visuale corretta a monitor, delle proprie foto, è fondamentale sempre; sia che si stia facendo editing delle immagini di una festa, che di fotografie di una campagna pubblicitaria internazionale.

Anzi, il meglio sarebbe avere due monitor, uno professionale e l'altro scadente, per confrontare i risultati.

Questo lo imparai una volta che entrai in una grossa sala d'incisione per fotografare un'attrice che stava facendo un disco.

Quello che mi colpì fu che, su una mensola, accanto a alle casse acustiche estremamente professionali, c'era un'altoparlante meschino e rozzo.

Dato il posto, e sopratutto dato l'impianto, ne chiesi la ragione.

Mi fu risposto che quando si ascolta qualcosa di registrato, deve essere ascoltato bene sia sull'impianto stereo professionale, che sull'altoparlante della radiolina tascabile. E se il risultato è positivo ovunque, allora il lavoro è perfetto.

Questo mi fece capire che non si sa mai su quale su quale monitor verranno viste le fotografie; e fare un raffronto anche sui mezzi più scadenti, può risultare utile.

Entrando nello specifico possiamo dividere i monitor in tre categorie:

1)Commerciali
2)Consumer
3)Professionali

Mi rendo conto che i monitor non hanno subito la stessa commercializzazione dei tv, per cui costano sempre cari; però, proprio per questo, i monitor di categoria commerciale, al di là di una visione superficiale, non sono adatti ad un'elaborazione dell'immagine approfondita.

La famosa definizione 4k, 5k, 8k, tanto in voga in pubblicità, è abbastanza inutile; è definizione che riguarda l'apparecchio in quanto tale e non l'immagine: infatti i monitor più blasonati hanno altri elementi di giudizio.

La velocità di risposta del monitor è importante per chi fa "gaming" non per chi lavora con le immagini.

Il contrasto elevato, che per quanto renda brillante l'immagine proiettata, non consente di elaborarla bene nelle sue sfumature più tenue e puntuali.

Bisogna guardare altri parametri. E lì costi si alzano parecchio.

Un buon monitor deve trasmettere la profondità del colore a 10 bit; avvicinarsi il più possibile al 100% di Adobe RGB 1998, e non, come spesso si trova, del srgb.

Già la differenza di capacità di lettura di questi due profili triplica il prezzo, a sfavore del primo ovviamente.

Bisogna dedicare del tempo per una buona calibrazione. Le calibrazioni di fabbrica sono assolutamente insufficienti, malgrado le apparenze.

Calibrazione che riguarda i contrasti, che devono essere attorno ai 2.0 o 2.2 di gamma; e calibrazione del punto di bianco e nero, che riguarda la mappatura del colore.

Entrare in questi argomenti ci porterebbe fuori tema. La calibrazione del monitor è un discorso estremamente complesso ed in continua evoluzione. Affrontarlo richiede interi tomi; puntualmente scritti e a cui rimando per i giusti approfondimenti.

CONCLUSIONI

Il mestiere del fotografo è diventato difficile, sempre meno pagato e mal considerato.

Sono in molti a credere che sia una professione che si sta esaurendo.

Io non credo: come la macchina del gas non ha fatto scomparire i ristoranti; come la Bic non ha fatto cambiare mestiere a scrittori e giornalisti.

Perché ci sarà sempre bisogno del "professionista"; come continuiamo ad aver bisogno del ristornate; del romanziere e del giornalista.

Sicuramente è un lavoro che sta subendo una profonda trasformazione.

E credo anche che la tecnologia ne sia solo la conseguenza anche se pare l'opposto.

Sempre più Brand blasonati disinvestono dalle riviste patinate ed affidano la loro pubblicità ad influencer di YouTube.

Nella moda molte case fanno fare gli shooting con i cellulari; e importanti professionisti lasciano a casa attrezzature ammiraglie per lavorare con gli smartphone.

Qualunque cliente tende a giudicare se, la foto fatta professionalmente, è più o meno bella di quella che fa lui con il suo cellulare.

Ai prezzi con i quali oggi lavoro, 10 anni fa, non dico 20 o 30, ma 10, non avrei, seriamente, neanche risposto al telefono.

Eppure, per qualche misterioso disegno divino, che è da chiarire se come dono o come punizione; qualcuno nasce senza riuscire a concepire la propria vita se non raccontata in immagini.

In conclusione posso dare un solo consiglio:

Se si riesce a guardare qualcosa senza studiarne l'inquadratura;

se riesce studiare qualcosa senza fotografarla;

se riesce a godere di qualcosa, senza ammirarlo attraverso un mirino ottico;

Ma, sopratutto, se si riesce a corteggiare qualcuno senza la scusa di fargli le fotografie;

allora si deve cambiare mestiere; il fotografo non è la giusta strada.

Il resto non conta.